U0006606

茶21席

古武南◎編著

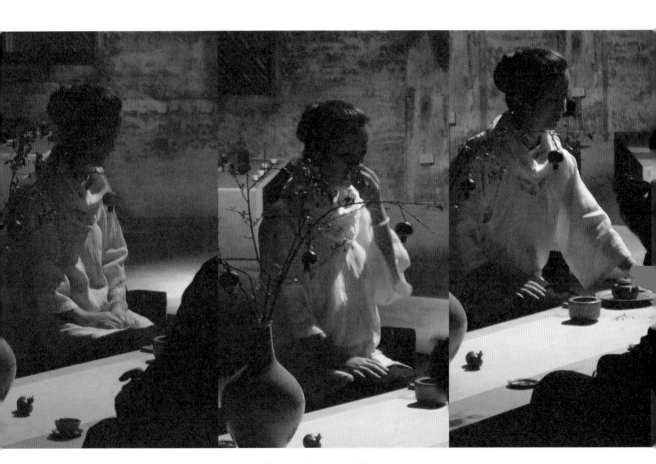

茶 心 情 ・ 水 知 道

臺灣商務印書館

目錄

緣起 茶書院

首先感謝茶書院同學的鼎力相助，得以讓本書能夠如期地出版，為了成就個人狹隘的志業，害同學被催稿累得人仰馬翻，事後想想實在很見笑。

會有邀請同學共襄盛舉完成本書的緣起，乃複製於茶書院老師對茶十六席的延續，當時老師對四晚班（星期四晚上的班級）十六位同學期許。希望每位同學都能夠以習茶的心得互相流通書寫，表達習茶的感想，內容以茶人、茶器、茶湯、茗茶等等為主軸完成後，老師將十六封同學的書信發表刊登在師丈發行的《不只是茶》刊物的第二期。

個人覺得這是很有意義的習茶內容，有別於一般學茶的刻板與制式。經過老師的同意，我們把原來的十六席增加到二十一席，同時請老師推薦首次徵稿的同學芳名，以便延續茶書院的習茶特質。

老師推薦同學的當下給了我們一個很有意思的想法：每個人都有自己生活中的強項，也就是專業素養，有的同學或許很想跟大家分享，只是還沒有遇到適當的機緣與方式。

我不知道本書的完成對於同學來說，算不算是一種機緣或方式。

1

一日為師終身為師，我不輕易稱人家老師，更不隨便拜師學藝，同時由於自己的學養膚淺，更不敢被人稱作老師。記憶裡曾經聽聖嚴師父在開示中提到：「佛法難聞，名師難遇。」在這個一切以速度效率為生活依歸的年代，學生要找到好的老師學習很不容易。老師呢？想要找個好學生傳授技能，其實比學生要找好老師更困難，尤其想修學的是傳統技藝如：佛法、茶道、書法、花藝、樂曲……的智慧生活。欲想遇到好的老師更是難上加難，即使付出昂貴的學費，也許不盡然。

北埔的老製茶人劉家龍老先生問：你去台北拜師學茶，怎麼沒有去拜那個穿仙人服（穿茶服的人）或留鬍子綁長髮，不然就是道貌岸然造型的人為師傅，反而去拜一位一般的女孩子為老師。我很難對老先生解釋我想來茶書院拜師習茶的渴望。

多年前茶書院的同學來北埔體驗製作膨風茶，劉家龍以老製茶人的身分蒞臨現場指導。受老師邀請參加台北的「荷花茶會」，茶會中發表了劉家龍先生珍藏了三十五年老膨風茶。劉家龍是我的舅公，於是開車載舅公參加，在台北戲棚由老師主辦的荷花茶會；茶會結束後，在傾盆大雨中開車回北埔，然而心中猶存著頭一次參加茶會的美好與感動，餘悸久久無法平息，同時浮現了欲想加進這個茶團隊的初心，回程舅公對我說：上次我說這個老師好像一般的女生好像不大對，今天這個茶會的場面看下來，我應該改稱李小姐是台灣新茶文化的代表人才好。

本人從荷花茶會上驕傲無知、膨風幼稚的座上賓，最後成了茶書院的老學員，跟著老師跟著茶書院習茶，才真正見習到有文化意涵的茶事，同時走過台北戲棚、陽明山食養、台北故宮博物院、國家音樂廳的兩廳院、華山文化創意園區。甚至帶著以上的事茶經歷，受邀二〇一一年威尼斯舉辦的國際雙年展，表演所學的茶道美學，與珍梅在古運河畔的展場中，對唱傳統客家採茶老山歌，拓展國民外交、發揚台灣國粹，如果沒有來來茶書院習茶的過程與歷練，我這輩子可能很難國際化。

好老師常常覺得沒有什麼，可以傳授給學生，在茶書院習茶沒有功課表，老師很反對所有的學習，都用按表操課的方式進行，故常常發覺，老師於上課前為我們準備在茶案上的諸多教材，在上課前一刻重新調整改變。新進學員問：你們置茶、煮水、出湯，不用公克數、溫度計、和計時器嗎？學長回答：來茶書院請把那些工具放到心裡。

茶書院有一句至理名言很有禪味：茶的心情水知道，上課的內容（老師的心情）沒有人知道。走進茶書院習茶正式邁向第九個年頭，我發現當茶書院的學生，最大的收穫就是：老師的教學，讓我們預期的來上課，常常有不預期的收穫。

第一天走進茶書院開始習茶上課，其實很緊張，跟老師約好十點上課，我為了怕塞車遲到，從北埔清晨六點多就出發，忘記了以前在台北九點才上班，還沒八點我就

出現在永康公園，有點不知所措！故意繞遠路閒逛，九點逛回茶書院，只見書院內燈

火通明，大門深鎖，時間還早，我再到巷口徘徊，恰好與外出剛回書院的老師巧遇，

心想在台北應該很少人會這麼早來喝茶吧？老師親和地問我用早餐沒，順便引我走

進茶書院在茶案前休息。我獨自一人坐在茶案前不大敢亂動，安靜的觀察與感受著老

房子散發出來的氣質，體會用茶器布置出來的優致空間，雖然老房子被茶器物堆疊滿

滿的，由於每一件物品都有自己恰當的位置，讓我身處在千件茶器中，心靈卻是無比

的清明。一整個書院除了燈光美氣氛佳之外，案桌後面煮水器的開水正在沸騰，透過

煮水壺散發起的蒸氣，欣賞書院每個角落，發現早上的書院有一種謎樣的朦朧美。老

師在茶案桌上放置了十組標準的純白陶瓷評鑑杯（蓋杯、賞茶碟、茶匙、飲杯）一應

俱全，上課時，老師為我一個人介紹她收集來自世界各地的白毫烏龍包，其中包含

「印度大吉嶺首採、二採頂級蜜香茶，中國各地新茶區剛出產的新白毫，台灣坪林的

美人茶，新店——周顯榜，北埔——劉家龍、姜禮杞、劉慶鈞、姜肇宣、峨嵋——徐

耀良、黃森昌，以及凍頂的貴妃，還有阿里山的高山美人茶」共計十幾種，這是我活

了一輩子喝過最多白毫烏龍茶的紀錄，我表面上雖然是用微笑來回應第一天老師上課

的內容，其實心裡被老師為一位新學員所付出的真心感動地不知所措！

尤其老師隨意為我們料理的午餐，在老屋中有一種不可被取代的幸福感。

4

我一共六顧茶書院，第一顧到第三顧拜訪書院，書院沒開門，第四回好不容易走進來，可能當時我穿亞曼尼的服裝又噴亞曼尼的古龍水，還帶著妻小，故資格與氣質都不符合被請了出去，剛走出大門馬上又被學姊追請回來。今天總算見到了老師（發現在這世間居然有人比我還要酷）同時喝到老師親自為我們執壺沖泡頂級大吉嶺首採蜜香茶。收下老師送的好茶、好書、加上王心心的南管ＣＤ，心中帶著飽滿優質的茶氣開始逛永康街。這一年北埔初夏的黃昏，與家人在水堂的庭院裡，喝老師送的茶，看老師送的書，聽南管音樂。意念工房的小武走進水堂說：南哥什麼時候全家變得這麼有氣質。我勇敢地回小武：是從「人澹如菊」回來之後開始的。

來數次水井喝茶的高人，在自我介紹中說自己上知天文、下知地理，精通星座、紫微，還會面相學，收費昂貴是他的職業特色，今天要免費幫我算命，看他不停地向我們買很多便宜茶的份上，我只好配合演出。高人說我的命格太精采很難算，算了將近一天下來，我為了保住這位客戶，也點了一天的頭，說了一整天的「是、噢、準」。我的妹妹眼看太陽就要下山了，建議高人可以講重點就好；高人最後才對著我目視真誠的說：古先生你的事業雖然家裡的親人對你協助不大，別難過！但是你想想看我說到幾個很好的大貴人，並且全都在北方，他們都是鼎鼎有名的大人物，你想想看我說的有沒有準，有準你請我吃晚飯，沒有準我以後永遠不要再來北埔了。我當場大叫拍

桌子回應：非常準！高人立刻回我：怎樣個準法說給我聽，不可以膨風噢！我一邊回顧自己的心路歷程一邊回答高人：本人的學佛基礎源自「法鼓山」聖嚴師父，文化資產保護概念啟蒙於「保安宮文史讀書會」會長陳紀瑞建築師，古蹟解說受「大自然戶外堆廣協會」姚其中老師指導，寫作習慣來自「新竹縣縣史館」館長林柏燕老師的鼓勵，茶道生活美學師事「人澹如菊茶書院」李曙韻老師；在下的人生從出社會至今，在不同的階段都會遇到同樣提攜、關照、愛戴的恩師，開始來茶書院習茶，生活中幾乎日日是茶日，想想生命一路走來始終是豐沛、充實、多采、圓滿的。高人突然驕傲自信的說：你看準吧！於是當下決定請高人到北埔食堂吃大餐。

為人師表其實很幸苦，好的老師除了教授課業之外，還要兼具保護照顧我們的功能。臥虎藏龍的導演李安講過：每個人心中都有臥虎藏龍，他只不過把心中的臥虎藏龍拍成電影。我雖然每天生活在北埔這個平靜的老聚落，不時還是會被追逐名利的臥虎藏龍困擾煩惱；每當老師發現我心裡出現不切實際的臥虎藏龍時，便會主動地幫我解除疑惑，平息煩惱。北埔鄉下地方每個晚上都很夜深人靜，我常常在這個時候為自己彈一曲，邵老師教我的〈慨古吟〉，隨著深夜裡響起的琴聲，心中不斷浮現茶書院、老師、同學、茶香的美好影像，緩慢又柔和的律動在心底，故此常常被自己感動到。中場休息我回過頭反問，深夜唯一陪伴我習琴的琴侶：夫人，您覺得在下今日的

琴技如何？夫人回應：很不認真。奇怪也！白天彈給妹妹聽，妹妹還說：很好聽的。

老師常說跟她學茶，賣茶不會賺錢，來茶書院習茶越久，越不會隨意收茶，更不會輕易售茶，正因為老師從來沒有在茶葉上圖利自己，讓我們跟著她習茶，才會走在正確的茶之道。我在不惑之年走進茶書院，馬上即將踏上半百人生，生命中的來時路，五分之一都跟茶事，跟書院，跟老師同行，曾經是為了想把茶賣得更好來茶書院！如今茶賣得好不好，其實已經不重要，生活過得精彩比較要緊。

知道我在茶書院習茶的親朋好友常常問我：學茶學畢業了嗎？我回答他們：我的老師認為「茶人是沒有下班的」，所以我們的學校當然也不會舉辦畢業典禮茶會。千弘和我都是雙魚座，雖然生日只差一天，然而我們的感情一樣豐富，千弘在文章裡提起，每次茶會都會與許久沒有見面的同學重逢相遇，讓他感到參加茶會很歡喜，也許諸多同學也和我與千弘有著同樣的感受。同學有來的，當然也有離開的，新舊同學的來往，對我來說如同一部情深、緣盡的電影，我一直很慶幸自己是這部電影裡的一個角色，角色緣起茶書院。

導讀 茶侶

每回看《水滸傳》連續劇裡面的英雄，都會和書院的同學聯想在一起，梁山泊有一百零八條好漢，眾英雄沒有三兩三不敢上梁山。茶書院裡的學姊、學哥，加上學弟、學妹應該超過一百零八人，茶書院人才聚集，除了我之外大多數的同學，都擁有設計師或收藏家的頭銜，尤其室內設計師人數最多，當然還有製茶師、廚師、建築師、傳統音樂師、商品設計師、金雕工藝師、攝影師、慈濟師姊等等，差點漏掉導演、策展人和文學家（出版過著作得到第一屆國家出版品佳作獎者）。然而收藏古琴、書畫、沉香、老茶酒、名茶具、古美術文物者更不在話下。

茶書院老師出版的第一本書《茶味的麁相》選在信義誠品發表，老師的新書發表會，我們全家特地北上參加，這場簽書盛會，新書家裡已經預購一百本，我們全家每人在簽書現場，分別再買一本，排隊請老師幫我們簽名，但我發現有同學從家裡帶之前預購的新書來參加簽名會，於是忍不住罵同學，你這種行為實在沒有茶書院的氣質，竟然還敢來新書發表會簽名。

隔週聽聞有同學向老師詢問，書中為什麼沒有提到他，我說：老師寫的是茶書，又不是寫茶人辭海，不可能面面俱到。《茶味的麁相》主要的內容以「茶具」為主題，

我雖貴為老學員，但是茶具不夠精采，故也沒被老師在書中提及；雖然我的茶具不精采，我的人跟我的茶，絕對比我的茶具精采。當下建議大家合作一同寫一本屬於自己的習茶日誌，有了老師的鼓勵與支持，於是寫了二十封信，真誠地開始向同學邀稿。

麗珍

第一封我並沒有寄出給麗珍，因為寫書的計畫從開始到執行，麗珍都在現場，而且是第一位答應寫作交稿的學姊，她說計畫寫有關帶著茶出發到處旅行的故事，麗珍真的很浪漫，這一說頓時讓我想到幾年前，欣賞老師創作個展的畫作，裡面那似曾相識的茶箱。

我一共參加過四次麗珍在自家辦的茶會，第一次在淡水地中海的別墅，坐在高樓陽台上的茶席，眺望著美麗的淡水河，飲下的茶湯有胸懷大志的氣息，茶會前我們先吃外帶的回香火鍋，茶會後麗珍為茶客借到樓下的視聽室，嚴肅的茶會後，還想到幫同學安排飲酒作樂唱歌跳舞的節目，完全實踐麗珍辦茶會的中心思想。麗珍說：好的茶會要體貼別人同時也體貼自己。其餘三場茶會都是在麗珍師大路的新居辦的，有茶室落成啟用茶會、送茶書院團長佳琳到英國留學茶會、還有年終茶會，精采的茶會過程鐵定很豐富。三場茶會裡，分別邀請邵老師打鼓，小高自彈自唱民歌，三芝陶藝家吟誦現代河洛詩。麗珍家辦的四場茶會落幕，都是用義大利氣泡葡萄白酒宣告圓滿，

茶會以淡定為基調，進行到尾聲變成酒會，麗珍家的茶會讓我體會到，辦茶會也可以有人性化。之前和麗珍一起同班上課時，老師問到麗珍問題，麗珍常常不按牌理的回應大家，我滿希望將來麗珍可以辦一場茶會，省略前半段，直接進行茶會下半場的節目，讓茶會從人性化發展到理想化的境界。

藉由這裡特別要一併感謝麗珍、宜家、蕙蘭、阿道、國平老同學，受文建會和新竹縣文化局的聘請，遠到北埔茶博館來幫我們社區居民上茶課。

上回與麗珍見面得知，麗珍在自家的茶空間掛牌「甄茶齋」開始正式教授茶道課，我們往後會尊稱麗珍老師，同時恭喜我們的老師升格為師公。

麗英

有緣成為人澹如菊茶書院的一員，承蒙麗英的推薦與提攜，還好我沒有半途而廢，習茶初期全家時常受麗英邀請，到三芝的別墅茶屋作客，心中的歡喜自然不在話下。

尤其時常帶客人，光顧我們經營的小茶舖，心中再是感謝，藉著向麗英邀稿，說出存放在心中許久的感念。

陳麗英與陳麗珍常常讓人搞不清楚，稱麗英陳老師大家也許會比較明白，陳老師和邵老師她們是同事，都在國家音樂廳演奏傳統音樂，都是國家第一級的音樂師，陳老師的女兒宣宣，跟我們家的古蜜同年，這二位幸運的小孩，可能是唯一參加過茶書院

茶會的兒童。

幾年前陳老師來北埔，參加製茶體驗，知道我們家經營小民宿，便說春節邀請全家來水堂民宿，我本以為陳老師只是說說而已，沒想到她們全家過年真的來水堂民宿。

當然恩人來北埔，我必定發揮北埔第一解說員的功力，從峨嵋湖一直導覽到北埔大廟慈天宮，過年台三線瘋狂大塞車，短短四公里開了一個多小時，大夥睡一覺醒來還沒回到北埔，我坐在陳老師的寶馬車前座，聽到後座傳來美妙的歌聲，陳老師向我介紹說她們家的姊妹淘，沒有一個不會唱歌不愛音樂的，原來麗英的音樂造詣來自遺傳，晚餐後我們回水堂喝茶，我要求以好茶會美妙的歌聲，今天的茶湯有陳老師家族的美聲加持，喝起來蜜香濃郁。

宜家

每回走在北埔老街上，遇到上回宜家來北埔，幫我們上課的學員，都會被問起宜家的近況，何時宜家老師會再來幫我們上課等等的話題，顯然宜家來北埔幫我們上茶道課結上了許多善緣。宜家的年紀跟她的個子一樣小小的，到茶書院的初期，老師向我介紹呂宜家，特別強調宜家的家族是台灣經營茶葉的世家，呂爸呂禮臻先生也是推動台灣茶文化的前輩，我們約好同學到宜家家拜訪，位在台北土城的「真淳雅茶苑」以及「竹君」，便是宜家家族所經營的茶商號，門面的櫥窗就有三開間，室內為樓中樓

11

的設計，前後左右，上下四方整齊有條理的所有陳設都是茶跟茶器，如此大間專業的茶商，走遍全台灣也找不到幾家，我敢說全書院沒有一位同學家的茶比宜家多，茶具更不用比了，聽說生長在呂家的小孩，他們童年的玩具有踢「老陀茶」鍵子，丟「紅印」飛盤。

邵老師

邵老師如果玩物會讓人尚置，我非常樂意接受。

上幾堂琴課下來，我們終於了解老師請邵老師的用意和目的，我們學古琴，不是為了想作琴人，也不是為了表演，純粹修身養性，珍梅要我感謝邵老師，不急不緩地教學方式，剛好我們可以吸收融會。

老師說：學琴要生活化一點才學得下去，我們開課之後來上課，可以一邊學琴、一邊泡茶、一邊寫字，好浪漫的想法，一個下午同時學到三種才藝，太棒了。

茶書院幾場重要茶會的主題茶杯，都訂製於邵老師家的作品，同學們爭先搶後收藏，或許再數十年或百年後，使用這些茶具的後人，也會像我們現在鑑賞清代的青瓷，或老德化的情境來飲茶湯吧。

邵老師大家很喜歡玩物尚置的茶具，能否為初次接觸茶具的同好，介紹玩物尚置的茶具。

俊竹

俊竹人在上海離我最遙遠，卻是第一位交稿的作者，我是本書的主編萬萬沒想到，自己會是最後交稿的人。來茶書院學茶的初期很壓抑，早上的課只有老師、我跟一位學姊，茶書院文化向來女士優先，我們男寡不敵女眾。我來茶書院時，學姊很多，學長很少只有三位，阿道常常遲到，國平很像日本卡通片裡的哈特利，一下來上課一下又不見，後來老師說他去日本進修三個月順便工作。在陌生又很多女生只有我一個男生的環境裡上課，我顯得很不自在，常常壓抑心中搞笑的情感，上了二堂課下來，其實有點退心。還好這時認識俊竹與阿詩，從此俊竹與阿詩也就成了我來茶書院上課熟識的第一位學長姊。這時的茶書院我是最資淺的新學員，老師上課很認真也很嚴肅，除了認真學習勤作筆記之外，還要不斷地注意自己的行為舉止，當時的茶書院就像，筱如在文章裡提到的一樣——茶空間如佛室，雖然老師沒有定下茶書院的習茶清規，但是來上課者，必須要具備事茶人的基本素養跟禮儀。至於事茶人的素養和禮儀是什麼，我一時也講不出來，反正只能體會而無法言傳，也許這就是茶書院的核心價值——「人澹禪」。

老師由於教學認真求好心切，有好幾回都把學姊罵哭，我也曾經在上插花課時被罰站過，但是從來沒有學員是因為老師教學嚴謹，離開茶書院的。上了將近兩個月的茶課，我從來沒有執過壺，更沒有泡過茶，上課事的茶都是由老師或學長執壺的。今

天老師突然點名要我用蓋杯泡自己帶來的北埔膨風茶，當時感到非常的唐突，這是我頭一回在眾多專業的事茶人前面，演出我的茶道美學，表面上看起來我是不會緊張的，其實當下心裡感到很害怕。因為我一輩子都不曾認真正式的泡過茶，好不容易注好水，大家屏息鴉雀無聲禪定的在等待我出湯，我大器地拿起磁器的蓋杯，大膽地注茶入茶盅，瀟灑地出茶湯，茶湯只出到一半，發現自己的粗手無法忍耐蓋杯傳達出來的高熱，於是停下來告訴大家這蓋杯太燙，我受不了，可以分兩次出茶湯嗎？當下所有在場的事茶人，無不被我這樣的庸俗舉動笑翻天，就在這時我發現再嚴肅的老師也會有逼不得已、開懷大笑的時候，大夥狂笑完後，我預告大家即將出下半蓋杯的茶湯時，學姊告訴我：我們交換座位。我說：我還沒泡完。沒想到大家聽了之後，笑得比剛剛還要誇張，學姊忍不住地說：夠了！夠了！

俊竹和阿詩也許基於情誼，或許看出我後續有無窮的潛力，只是還沒爆發出來，於是開始偷偷地教我，事茶人應該要學會的基礎功課：溫壺、燙杯、賞茶、置茶、出湯、分茶等等，阿詩教我司茶，俊竹自然地就成了我人生中的第一位茶客。

以前常常聽同學講：人澹如菊茶書院玩的感情都是真的，玩假感情的人很快地就會離開。我很感念老同學們，始終如俊竹一樣以真情相待古大哥，收到第一篇文章，我心中感動百分百。

14

如華

如華好久不見，光陰似箭，晃眼間以前在老空間，和秀秀一起上課的時光，在不覺中已經過了好幾年，老師說妳升格當媽媽之後開始在家相夫教子，又有好茶做陪伴真是幸福；聽說妳們家客廳裡還保留著，用早期流行於每個家庭的生活茶車在泡茶，全家一起圍繞在茶車前喝茶的情景，不要說在台北，即使在北埔也很難辦到。我實在很羨慕，雖然我們開茶行，也未必能夠把喝茶落實在生活裡面，很期待能夠分享到妳的幸福生活茶車。

國文

小郭上茶課最認真了，從頭到尾作筆記，一大本寫得密密麻麻的文稿我看將來可以出一冊《郭國文古文物全集》，小郭天母的「山堂夜坐」古文物店開在郊區，知名度與內涵及服務的項目，絕對雅於市區裡的大古物商，我所認識愛喝茶的朋友都去過他家，每次和老師一起來小郭家都在晚上，一坐就是深夜，才開車回北埔。山堂夜坐的空間不很大，擺上小郭的收藏包羅萬象，空間雖小但是十分精采，常讓訪客留連忘返，我在北埔的茶堂前面有一口水井，故把茶店取作水井茶堂，不知小郭的客人是不是夜晚越多，所以把古文物店取名「山堂夜坐」，頭一回造訪小郭的古文物店小郭不但賣茶葉同時還賣有機糖，第二次來發現山堂夜坐矮櫃上放了很多老高粱酒，第三次

15

訪小郭家的山堂夜坐，一進門就香氣十足，走近櫥櫃顯然裡面的古文物已被沉香取代了，我說：小郭山堂夜坐越來越豐富。小郭回我：沒有啦！這是雜貨店。我回小郭：這是一間全世界上最高檔的雜貨店。

回家的路上跟合夥人談到，把水井茶堂改為古早生活日常用品雜貨店。依妳看如何？依我看：把水井茶堂改成麥當勞或加油站，你看如何？

了解我的同學問：古大哥到小郭家買了幾瓶高粱？大嫂在旁邊我先買沉香。

阿金

老師告訴我們阿金全家每晚，都會在家裡聆聽兒子彈琴陪婆婆泡茶，光是用聽的就有一種幸福感，三代同堂一起喝茶，同時欣賞兒子演奏古琴，應該用有琴聲的茶湯來形容當下的每一泡好茶。為了將這個美好的生活複製到咱家，也開始在家彈琴，古蜜、古二一邊寫功課，我就坐在他們對面彈琴，欲想把家裡的客廳營造出書香門第的氣質，藉由精湛的琴技薰陶古氏兄弟，去除他們心中貪玩電動的業障。沒料到今天古蜜突然站起來叫我停，琴換他彈，古蜜站在原地用反方向彈出「陽關三疊」與「酒狂」一小小段的前奏，除了被古蜜嚇了一跳之外，於是誇獎古蜜：你滿厲害的嘛！無師自通好也。古蜜回我：誰像你那麼笨，才幾個旋律彈了好幾個月還在練習。我表面上嚴肅告誡古蜜：最好注意自己的言行，內心卻暗爽。不久之後，我也可以像阿金一

樣在家裡的客廳，喝到有琴聲的茶湯。

我很欣賞阿金家設計的白色陶瓷茶具，上回來北埔送我的時尚白色茶壺，古二為它取了一個很猛的名字，叫作飛碟冷泡壺，這把很適合冷泡的茶壺，現在是水井茶堂的專屬迎賓壺。

其實阿金家不只是設計白色的全瓷茶具出眾，被德國著名品牌納入旗下系列產品，我無意間從媒體上看到美國第一家庭歐巴馬總統餐桌上的白色餐具，來自台灣，報導中還說美國總統的第一夫人，除了喜愛穿戴白色珍珠項鍊首飾之外，她的服裝也選上台灣服裝設計師的作品。報導雜誌上的白色餐具看起來似曾相識，上課時我恭喜：阿金猛喔！連歐巴馬都用妳家設計的餐具。阿金帶著謙虛的笑容回：古大哥，我們是運氣好被選上。

去年春節阿金陪同先生陸老師和陸媽媽，來北埔走春，回程時陸媽媽送我一句很真實的絕句：今天還好有我們來陪你啊！古先生，不然我看你一定很無聊。我在北埔膨風半輩子，臉上這副花假的西洋鏡，終有被智者拆穿的一天，在北埔有的時候真的很無聊，如果沒有來茶書院習茶，台灣的茶界將永遠少了茶二十一席。

欣賞阿金拍的相片，發覺阿金的構圖很獨特，在熱鬧的場合中給人一種寧靜的感覺，畫面很真實，我個人很喜歡這種純淨的攝影手法，感謝阿金老大無私地提供珍貴的影像，豐富本著作的美感。

筱如

老師推薦同學時是這樣形容筱如的：把茶和香看作比飯還重要的慈濟師姊，這個題目實在很有意思，又很符合筱如的形象，如果可以的話與我們分享一下，師姊的修行與生活茶。

筱如收信之後馬上回傳說：這個題目太大，太嚴肅我不敢寫。

筱如寄來好幾次稿件，每次都是以〈茶之心〉作為標題，謙虛地說自己寫得不夠好，還要繼續修改，由於筱如寄來的〈茶之心〉，讓我想起剛倉天心的〈茶之心〉，一樣是茶之心，剛倉天心把茶寫到極致完美化。筱如講的茶之心是落實在生活中，喝好茶帶來心中的歡喜心。筱如超級愛收藏北埔的山茶，也很疼惜手中的茶物跟香道具，最難得的是從來不吝嗇與他人分享自己的珍藏品，認識筱如之後，顛覆了我對自家客家人小氣吝嗇的印象。

一定會有人想問，封面為何是筱如而不是其他同學？我在此答覆各位：因為筱如是客家美女，筱如小時候住竹東，竹東是全國客家地區最多美女的地方，但僅次於北埔。

邀稿期間，筱如來電恭喜我，最難纏的二位作者終於完成稿件。筱如說：昨天晚上為了宜家跟阿金能夠順利完成文章，她們邀約師姊筱如、蕙蘭、玲禎，同時恭請老師親自坐鎮，到誠品書店的咖啡館，在眾人陪伴之下終於完稿。據說是玲禎充當記者，宜家與阿金假裝當受訪人，在老師親自監督下才大功告成。我想會如此慎重主要目的

18

應該是實踐老師所說的「誠品的咖啡館是一個很適合寫作的地方」。這項艱鉅的訪談

聽說是從晚餐進行到深夜，參與的同學非記者或受訪人，就充當服務員倒咖啡、奉

茶，最後上酒，希望受訪人在微醺之中說多一點也說快一點。入夜過午時督導先行離

去，於是大家才敢累的趴攤在餐桌上，時間已經是午夜二點半了，大家開始進入昏迷

狀態，只有宜家是夜貓子，她的眼睛本來就很大，現在更加明亮，宜家對著大家說：

Ya！我現在可以接受訪問了。大家聽了當場暈倒。聽完筱如昨天晚上，參加茶書院

在誠品舉辦的超級小型寫作聯誼會的實況轉播，感嘆自己只能向同學邀稿，而無緣參

與這場完稿的幸福畫面，心中還是滿滿的感動久久不能平息，或許這就是茶書院的特

質，與老師相處久了，情感會變真的。

婉儀

老師在文章裡提到「茶人是沒有下班的」，每當這句話出現，腦海裡便會浮現出來

Sarah家作客畫面，我們來她家叨擾，每回都能稱心如意，實在感激。

以前的Sarah是名符其實的時尚人，差點留在美國變美國人，回來台灣後在名牌旗

艦店當店長，時尚界人最能掌握新的資訊，雖然我已經沒有每個禮拜來上茶課，只要

來Sarah家就可以補充，茶書院最新流行訊息。例如，老師要我們開始學古琴，Sarah

家就出現一張古琴，這是二年前的事。Sarah問：大哥對古琴有沒有興趣？我說：有在

蘊釀學琴的情境。過二個月來Sarah家發現以前的茶桌變成書畫桌，餐桌變茶桌，我說這是怎麼回事？Sarah回：最近書院在上書法和國畫課。她問我：要學嗎？我說：再看看。

回晚香室看老師，老師送我朱砂及毛筆空白的抄經本，同時附上老師抄寫完成的心經墨寶給我回家參考，順便問我要不要來學篆刻，我說老師書院的腳步實在太快了吧。莫約二週後接到Sarah的簡訊，告知老師要大家踴躍報名上鍋瓷課，如果同學有空可以隔週留下來上打坐課。我和Sarah還有老師說：我目前靈魂還停留在準備學古琴的階段，書院的速度太快了，加上我又是領有身心障礙手冊的人士，哪追得上妳們。老師立刻回答：那就請邵老師來開古琴課，個人的時間與才能有限，也只能選擇鍋瓷、古琴，還有最新課設的金工課。Sarah是基督徒，茶書院的活動除了打坐、抄佛經之外她照學全收，琴、茶、書、畫、花、工、藝七樣中國的傳統技藝樣樣涉獵，這三年來我觀察Sarah家，儼然從時尚名品館，逐漸變成傳統藝術的研究室，對我們來說，Sarah不只是沒有下班的事茶人，也是全方位的事茶人。

蕙蘭

上回蕙蘭提供我一個非常好的題目──跟著膨風茶去旅行，在晚香室討論如何進行書寫計畫當天，被麗珍先生拿去引用了，她說她要寫「帶著茶箱去旅行」的主題，蕙蘭

20

拍了很多有關茶的紀錄片，我想大家都和我一樣，很想聽聽一位導演是如何看待茶，如何用鏡頭與茶產生互動與對話的。

去年受友達光電董事長李焜耀先生邀請，於北埔麻布山林舉辦一場企業家聯誼茶會，在老師協助下邀請五下班的阿金、筱如、婉儀，還有博堯特地來幫忙，婉儀為了慎重起見，特別借來蕙蘭的珍藏老德化白瓷壺，跟我們說：蕙蘭人不能來，心與我們同在。我又一次被同學的情誼感動，不知大家有沒有機緣和我一樣榮幸，認識蔣導的德化古瓷壺，可以的話介紹一下，收到老德化的故事，讓同學也能共沾一下妳的喜悅。

茶席上老德化瓷壺，不管是壺身的線條比例或是釉面的光澤，或是高溫燒結的工藝，在在都顯示出這把壺的經典與稀有，美到極致。尤其泡姜禮杞製的「醉太極」，花果蜜香分明一應俱足。我說：這麼昂貴的壺不要隨便拿來泡茶。婉儀說：像這種等級的壺是不可能出門的，我覺得應該要多泡一點。

幫忙布置會場的人員告訴我們，今天來的貴賓他們的資產加起來有好幾兆。我告誡他：我不管你家有幾兆，事茶人還沒有入茶席之前，嚴格禁止任何人觸摸茶器，茶桌上也嚴禁擺放任何物品，因為茶器等於事茶人的生命。

李導和蔣導都是知名的導演，讓人非常羨慕，蕙蘭來北埔拍茶的紀錄，我帶著工作人員，乘坐四輪傳動的小發財車上茶山，見識到蔣導拍片的專業跟準確度，我有幸

21

住在國家一級古蹟裡，有很多機會上媒體，也見過不少大小導演來水井拍影片，通常導演很專業，執行的準確度不一定會跟他的專業水平一樣，我們家被李導蔣導都拍過片，他們的專業與準確都安排得很周詳，我們非專業演員被拍攝時，不會感到有壓力。

蕙蘭的父親、先生、還有二個浪漫的兒子，都是雙魚座。珍梅說：恭喜蕙蘭生活在八條多情的魚世界裡，一定很忙也很快樂，我家有四條就快受不了了。

我們有所不知的蕙蘭──

導演：蔣蕙蘭

電影：小百無禁忌

演員：戴立忍、金燕玲、舒淇、夏靖庭、蕭淑慎

二○○○年「國際影評人週」觀摩

二○○○年最佳男配角（夏靖庭）提名，第三十七屆金馬獎

二○○○年第五十三屆法國坎城國際影展

二○○○年英國愛丁堡國際影展

二○○○年評審團特別獎，第四十五屆亞太影展

二○○○年最佳新銳導演、最佳編劇、教會評審團特別推薦獎，第十五屆瑞士佛瑞堡國際影展

珍梅

珍梅看過茶侶的初稿誇讚說：古大哥有成長，主編這本茶書，專門說別人好，有別一般坊間的茶書，從頭到尾都在講自己厲害。我說：下一本書出版我要讓你們知道我有多厲害，哈⋯⋯哈！

珍梅說：剛剛才說你有成長，馬上又犯膨風的老毛病。

茶書院一直以來都有鶼鰈茶侶（夫妻深情茶侶）的加入，開煌、煌城、余教授、志傑、志鴻，還有我們。

珍梅的文章寫「跟隨」，我應該回敬她「陪伴」；來茶書院上課初期，我並沒有執意邀請珍梅加入，畢竟水井需要有人留守，或許她感受到我自從加入書院之後，生活氣質美學修養有明顯大幅度的成長和改善，才願意跟隨我來書院當學生。珍梅上茶課的時數與我相同，卻堅持不上茶席司茶當事茶人，自願從頭到尾當我的司茶助理，茶會中場幫我倒水洗杯，下半場整理茶席換茶，終場收拾打包。

幾場大型的茶會下來敢問：古太太不知何時，上場一展來茶書院所學的茶技能，讓老師、同學還有客人一睹，古大嫂行茶司茶的威儀。珍梅回應：我以相夫為貴，古大哥啊！泡茶當然要有助理在旁才會像大哥，當先生的助理是我的本份。

今天一姊帶後場美女來水井喝茶，一姊不只是老師創始茶書院的夥伴，還兼任所有大型茶會，茶食點心房的總管，完美的茶食，對茶會來說有畫龍點睛的效果。一姊

常常說茶會後場，負責茶食的學員為後場美女，想要加入後場美女，比當事茶人還要困難，第一名額有限，第二要跟一姊有緣，第二點比第一點難，今天才知道珍梅從陽明山食養的芒種茶會就被一姊錄取了。一姊問珍梅：茶食組好不好玩，珍梅回答：好玩哪！在後場自由自在先吃喝玩樂後，才開始認真工作雖然幸苦但是很快樂，天塌下來還有一姊頂著，當事茶人就不一樣了，茶會的前置作業很長，光是準備茶器練茶就要花上好幾個月，茶席擺好確定後開始排練，茶會當前靜坐禁語，有時還要與茶客互動，事茶人不是一般人可以做到的，我自認自己不行，發現後場美女最適合我，感謝一姊不嫌棄，讓我當上後場美女。

我就知道在茶會中場常常找不到助理。

千弘

千弘和阿金都是留義的（留學義大利）室內設計師，千弘這名字讓人很忌妒，千弘集合大千和弘一於一身，怪不得才華出眾，分別在國父紀念館、師大附近、天母公園這些二級美食戰區，開設義大利餐廳，可見千弘的廚藝非比尋常。

千弘為兩廳院燈夕茶會，設計的茶桌我很喜歡，這是一組檜木製成的席地茶桌，擺水方的位置開有一個四方的口徑，植入玻璃器皿便可以當花器，同時也可以當作水方使用，為了讓事茶人收納方便，千弘運用相同的木材，作了一個具備收納又可以煮

24

水的木盒，茶人司茶時可從桌底請出來燒水，不用時可歸回原位，完全不占空間。茶客與事茶人的座墊，是用小四方草席手工製的蒲團，席地久坐還是很舒服，四方蒲團疊起後亦可收納於桌下，作品節省空間落實環保生活，對此茶桌的設計再多誇讚也沒用，茶會還沒開始，茶桌早就被同學訂購一空，輪不到我老古。

最讓我懊惱的是，錯過了二次茶學書院私辦的茶會，茶食是由千弘負責的。

同學們來北埔喝茶我應當請吃飯，到茶書院則會由同學輪流回請我們，五下班的同學比較常來北埔，也就是說我在北埔請一次客，來台北可以吃回好幾餐。唯一不同的是在北埔請的都是客家菜，來台北吃回來的都是貴族料理。下課了今天我建議到千弘家吃義大利餐，同學很訝異！古大哥居然沒有來過千弘家用餐。同學請客不管到任何名店，通常都會從最招牌的菜色起點，吃到大家感到飽足舒服為止，今天也不例外，用餐中場老闆回來了，請我們喝白酒，我禮謝千弘，下回帶全家來光顧。

寫到這裡接到簡訊：古大哥，大嫂新竹地牛翻身，一切可好……蕙蘭

萍英

上回與許效舜，共進晚餐笑翻了吧，當天下午我們聊到茶的真相與實相，蠻有趣的。老師說，萍英對茶有獨特的想法，要我向妳邀稿，茶的面相很廣泛，人澹如菊的同學個個擁有專才，對於事茶的看法很多樣貌，這本茶書的內容，我個人很想嘗試將

不同的事茶人連結在一起，撰寫成一本茶書看看會開出怎樣的花朵，有萍英的加入，本書的精采程度必定將更上一層樓。

瑞隆

瑞隆是目前茶書院唯一專職以種茶作茶為主業的同學，瑞隆很年輕全身上下散發著一股對茶事業的憧憬，目前就讀東海大學碩士班，畢業後台灣將多一位擁有高學歷的製茶家。聽說北埔現在就有一位碩士製茶家，這位碩士對於製茶懷抱著許多奇想，喜歡在製茶的過程中，研發新的主意跟想法，於是發明了冷氣風乾萎凋和利用暖暖包發酵的製茶法，後來發現自己研發的創舉非常荒謬，於是又回到傳統的工序上老實作茶。我熟識很多茶農，他們關心的茶議題永遠都圍繞在比賽茶。瑞隆跟時尚的茶農不一樣，聽同學說瑞隆生活很簡樸茹素，打坐修行，非常關心茶園的生態耕作，致力於茶文化的推廣，年輕人有這樣的生活理念讓我很感動，如果本人早婚的話，古蜜的年齡應該與瑞隆相仿。

史浩霖

史浩霖搬到台南好玩嗎？

大家都很好奇外國人是如何看待台灣茶的，或許有很多同學也想了解你的習茶內

26

容，你是茶書院的模範生，可以用英文書寫，感覺起來比較國際化……開玩笑的啦！茶文章你可以自由發揮題材不限，如果有「安格斯」出現在你的文章裡面，一定更精采，因為我最近很想它。

八年前史浩霖先生要去南庄旅遊迷路，跑來到北埔老聚落，傍晚我們正在水堂的庭院喝茶，他走進庭院問我們可以進來一起喝茶嗎？我想拓展國民外交是好國民應盡的義務，最後還歡迎他們留下來水堂民宿。往後浩霖不管回澳洲或是留在寶島台灣工作，每年都會來水堂民宿，最後成為我們經營非開放民宿，住宿最多的貴賓兼好友。

浩霖結束台灣的工作，回澳洲墨爾本前夕來水堂民宿，順便向我們告別。他說：以後來台灣的機會可能會比較少，但是基於很喜歡台灣也很喜歡喝茶的緣故，我會想辦法再來台灣，或許來台灣寫有關茶的博士論文也說不定。闊別二年突然接到浩霖的越洋電話，說要我們幫他在北埔老聚落裡租房子，而且要求我們一定要租到老房子，說他要來寫博士論文，題目是〈台灣茶文化以「東方美人茶」為主〉。國外友人即將要來北埔寫有關茶的博士論文，這對北埔的歷史來說，自「清道光十四年（一八三四）」開墾以來的最大國際新聞。高中同學拜託我們幫他在北埔找老房子，三年了至今還是沒有下文，我們打了兩通電話就幫浩霖租到，妹妹同學位在水井茶堂後方的小合院，我們照浩霖的計畫先租半年，時逢北埔的膨風茶產茶季，我們先帶浩霖作茶山的田野調查跟茶農的訪談紀錄為主要內容。浩霖先生住在北埔的半年期間，古二的蘊芬姊姊

（浩霖的脯娘—史太太埔里美女）陸續搬來北埔，但是浩霖還是念念不忘，他們夫妻暫時寄養在墨爾本的兒子安格斯（安格斯不是紐澳的名牌牛肉，牠是最近生活在北埔人文茶庄的一隻只聽得懂英文，很有靈性並且善解客家人意的好孩狗）。安格斯在所有認識浩霖的親朋好友期待中，終於抵達台灣的北埔人文茶庄，由安格斯經過長途跋涉，飛行萬里的表情看來，又讓我想起大眾銀行廣告中那位偉大的母親為了要幫愛女坐月子，勇敢堅強地獨自一個人前往歐洲過程充滿艱辛困苦，帶著疲憊恐懼與不安，最後終於抵達目的。北埔鄉親問浩霖：小狗坐飛機要錢嗎？浩霖回答：其實安格斯的飛機票價比我們的還要貴。那要多少錢？浩霖回答：台灣錢大概六萬多。鄉親回應浩霖：冤枉才好！我看你這隻小狗又沒有很大條，也不是德國狼狗，也不是日本的秋田狗，花六萬多從澳洲弄來北埔沒有那個價值，不如把這個錢省下來請我們去你家玩。

我勇敢地在眾多鄉親前面，為安格斯的格調作辯護：你們這些沒有出過國門的鄉下人，哪裡知道外國狗在外國人心中的價值與份量有多重要。一時間突然間聽到：「誰說我沒有出過門，我十多年前就有去過澳洲了，也有看過真的袋鼠和無尾熊，也有去走過雪梨國家音樂廳的大吊橋。」這位伯母質疑著問我：你有沒有去過澳洲？我回：沒有。伯母再次應我：沒有去過澳洲有什麼好講的。

浩霖住在北埔做田野調查期間，人緣特好結識了許多茶友、飯友、朋友、酒友、生活自然忙碌，我們時常聽他告誡自己，是來台灣寫博士論文工作的，所以要找一個有

文藝氣息的地方，住下來專心完成論文。我們全家過完年，去叨擾搬到台南用功寫論文的浩霖，發現台南市的假日比北埔鄉還要安靜，最主要的是這裡酒友少，藝文氣息濃郁，非常適合博士居住。回家前我向浩霖說：台灣真的需要一本真實記錄茶文化的英文著作，大家很期待。

浩霖回來北埔觀察冬茶比賽時，遇見新竹縣長，縣長立刻順水推舟：你們看到了嗎？新竹的茶多麼有名啊，連外國人多來幫我們寫膨風茶的博士論文。縣長顯然比我還要會膨風。

玲禎

週三有幸參加三晚班的練茶課，當時老師誇獎：三晚班為茶書院最認真最資優的班級。我瀏覽過茶桌上每位同學的茶道具，發現從來沒有一個班級的茶具，有被主人如此地用心養護的，心中猶然生起對學弟妹的欽佩，他們居然能夠將不久前才來辦展覽日本陶藝家的茶器，養護出有明初老件的氣質感，這實在很不容易。賞析玲禎的壺承，我有點似曾相識之感，問起玲禎：你的壺承是從哪裡收到的？玲禎向我解釋壺承是大概二、三十年前，流行於坊間的建材地磚，我很懷疑早期的建材地磚，會燒出如此的光澤與圓潤。玲禎建議我回去也可以找一片養看看，我問：如何養壺承？玲禎說：我喝一口白毫烏龍也讓壺承喝一口，時間久了，地磚自然就呈現出白毫烏龍的光澤。原

來壺承會吸引人家的目光，是主人用情感與時間培養出來的顏色，讓我為之動容。

我再生慚愧心，喝了二十年多年的白毫烏龍，連一個茶杯都未曾培養過，我這種習茶的行為，如果被剛昌天心發現，一定會被形容⋯「古人無茶氣」。玲禎妳真的是我認識喝白毫烏龍茶的客人中，最認真的一位。

任先生

向任先生冒昧邀稿，不禮貌之處敬請見諒，老師很早就提及要我跟任先生好好學習茶道跟修行，我知道自己慧根輕薄，只要提到「修行」兩個字就會想要遁逃，也許我還停留在菩提為煩惱的階段。上週古琴課任先生提及要向同學借電磁爐回家幫同學養鐵壺一事，我實在很感佩，很多同學都稱我為學長，竟然發現自己從來未曾幫新同學作過任何服務，實在慚愧。老師說希望我能夠跟任先生，邀到有關茶修行生活相關的文章。

任先生養壺復舊茶具的功夫第一流，可以在很短的時間內將全新的器物變成有歲月痕跡的古物，如此可見任先生對待器物付出的情感非比尋常。任先生來北埔很有收穫，和同學散步走在老聚落裡的古蹟區，在慈天宮廟後面，撿到一疊百年古瓦，再往前走到荒廢的老厝邊，發現長滿青苔的老磚頭，索性將它們一併撿回。縱然任先生手上拿的這些破舊不完整的殘片，是老屋不要的廢料，他還是去找附近的居民，問附近

的伯母，手上這些東西要跟誰買，準備付費用給屋主。鄰居向任先生說：屋主不住在附近。最後只好把心中認定的購物費用，捐到慈天宮的公德箱。北埔的好茶呢？任先生當然沒有遺漏。

春節前送花器來任先生家，任先生的房屋是一棟建構在水泥叢林之中的清靜原木屋，屋子裡面每一個角落，都是用佛像和古物布置出來的空間，進出任先生家，好像通過小叮噹的任意門，門裡門外是二個截然不同的世界。古二說：到任先生家彷彿走進吳哥窟。吳哥窟茶案桌上的「壺承」，任先生幫北埔的「古磚」找到了最有身價的位置。

貝勒爺

同學們都激賞貝勒爺，擁有的千把名壺和萬片茶磚，當然我也為此感到動容，我一輩子擁用的茶壺還沒超過十把，茶磚也只有幾片，收藏對我而言，認定自己是遜咖，所以很羨慕收藏家。故期待貝勒爺，能在文章中，透露收藏茶跟壺的一、二事，引領初學者入門，讓後學者得以跟進。傳說中的貝勒爺，車上隨時都會放一箱茶壺，茶壺是用紙箱裝報紙包的，三晚班同學來北埔看茶山，同學起鬨要貝勒爺把車上的名壺，請下來讓我有機會鑑賞一番，看著貝勒爺好像變魔術般的，在一堆報紙裡變出一把一把的茶壺，同時為我一一解說茶壺的來歷與身價，我欣賞把玩過一桌的名壺之後，突

然頓悟明白，郭先生為什麼會被同學稱貝勒爺。

灑花瓣的玉琳

我問老師：我認識玉琳嗎？

同學回答我：玉琳就是燈夕茶會灑花瓣的新同學。

我說：雖然一姊家的燈夕茶會，我們沒有參加，從阿金的相片裡，也能感受到茶會當下花瓣飄逸的美麗。

在一姊私宅辦的「戲元宵茶會」，光是看阿金提供的相片，就感到美不勝收，茶會期間因為陪大姊在台大醫院做化療，故與燈戲元宵茶會擦身而過。還好阿金為了彌補在下未能參與茶會的缺憾，送我一張茶會當日完整的記錄光碟，過一下缺席戲元宵茶會的茶癮。

在茶會裡任先生以修行者的莊嚴儀態，演奏琉璃之音，引導整場茶會的次第，麗英伴奏二胡，素君老師隨樂起舞，我們的古琴指導邵老師想必當下也會來一段即興擊奏吧？玉琳曼妙地在茶會現場揮灑花瓣，茶會最後由千弘跳加官圓滿整場，如果我是老師欣賞眾多學生如此精采的演出，心中應該會浮現唐玄宗的FU吧。

32

古武南

到過水井或茶博館的茶人，多少都會感到我的茶道具，有茶書院的身影，如史浩霖同學跟我提的，在五樓練茶時我發現，前後左右同學的茶具都差不多，但是跟在外面茶人的不一樣，我很慶幸外國的新同學觀察到，我們的茶道具，跟別人家不一樣，我回史浩霖：因為我們的老師也跟人家的老師不一樣。

生活要過得簡單很複雜，要過得複雜很簡單，學茶亦然如此，越簡單越好，茶以簡不宜廣，也許是自己懶散故所學之藝，至始至終都選擇一門深入。我的事茶間雖處在北埔的陋巷裡，還是有許多茶界的茶友，不棄嫌來造訪，行茶間向我提到報章雜誌上常出現的茶人，問我認不認識大師們，我除了我的老師之外對於茶界，我一無所知。

茶友問我：這樣對茶的見地，會不會太狹隘？如是回應關心我的茶友：習茶之初我曾經邀約北埔的製茶家，到台北學茶道，順道研究一下外地茶區的推廣發展狀況。製茶人回答我：我們家種茶製茶，已經好幾代人了，至今北埔的膨風茶，還沒有研究完，沒事去台北研究茶，頭腦有沒有燒到。一語道破夢中的我，管好自己的北埔茶葉才是正道。台灣高山、雲南普洱、武夷岩茶，自然有當地的茶人會去管理研究和推廣。

我重新檢視自己之後，發現還是回到北埔，選擇膨風茶，選擇重新老實的面對自己。

後記

承蒙老師、新舊同學對古先生、古大哥的不棄不離，我才有能量完成這本著作，客家話裡感謝的最高語法，是用「承蒙相惜」這四個字來答謝。在這裡我要向幫忙我完成稿件的二十位同學，還有最敬愛的老師，誠懇地獻上感謝——「承蒙相惜」。

我喜歡寫東西，最主要的原因是寫作可以讓我回到過往的美好，它像一部被遺忘百看不膩的電影，重新被拿出來播放，雖然往事如雲煙，美好的畫面依舊讓人動容，回憶是抽象的，本書難免會有很多失真不圓滿的地方，恭請同學及十方讀者包容見諒。

再次承蒙感謝舞夏班——廖素金同學提供的完美影像。

·本書的專有名詞請參閱——台灣商務印書館出版李曙韻著《茶味的麁相》。

穀雨　閒情

陳麗珍

春日易有春想、賞櫻、賞牡丹

夏日易有夏情、賞荷、賞螢

秋日易有秋思、賞菊、賞楓

冬日易有冬念、賞雪、賞泉（溫泉）

穀雨大約是每年的四月二十、二十一日前後日子，是春季六個節氣中最後一個節氣，到了這時節只要對季節敏感的人，就會感受到春天已快結束，而夏天也就快來了。

穀雨有再生百穀之說，此時雨水較多，利於農事，也是茶山採茶盛況：「穀雨前三日無茶挽，穀雨後三日挽不及」，時值暮春是找茶的好時節，隨身帶一只飲杯，遇有茶農做茶、試茶時，即可分享一甌茶，印象最深的是，採茶人的茶籠，是利用各式各樣競選旗幟做的，真有「台灣味」特殊景象。

遊西湖，品龍井，更可感受文人墨客愛品茗吟茶詩的情景，依據節氣寫詩遊歷，每個季節不同就有不同景象，元代盧集的詩詞：「烹煎黃金芽，不取穀雨後。同來二三子，三咽不忍嗽。」穀雨之後所採的葉就老了，龍井茶農也流傳一句話：「早採三天是個寶，遲採三天變成草」，價錢差異很大。

對於一個愛茶人在任何時空，都會想與茶約定，與茶對話，在行旅異鄉時，必定要

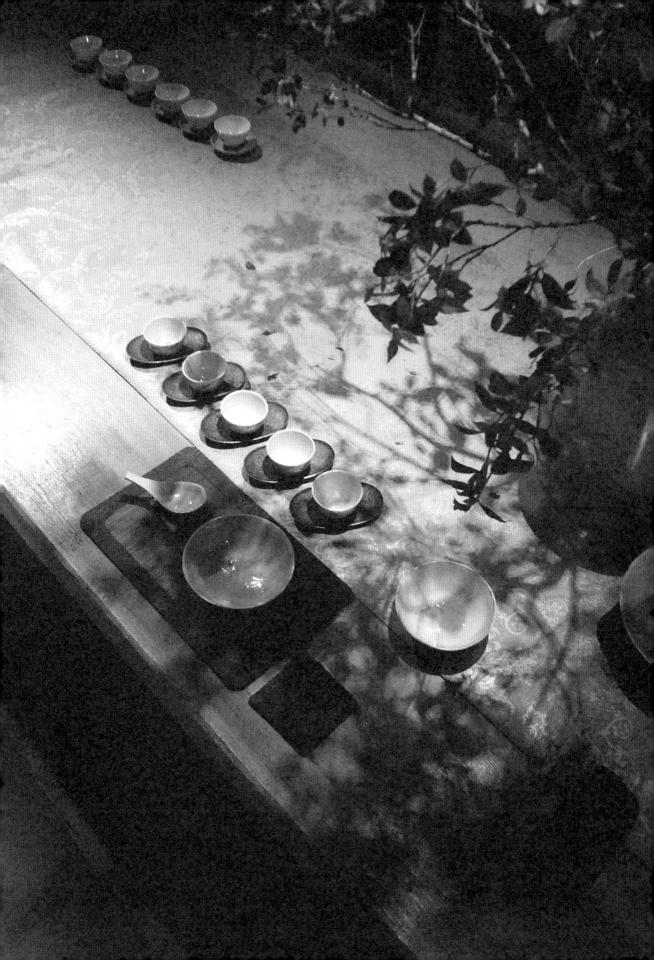

帶一套旅行用的「茶具」，我將它視為旅行重要事。二〇〇六年春遊杭州，是我第一次探尋龍井，行至西湖，寒風未盡，乍暖涼寒，楊柳冒出嫩黃芽，隨著微風輕擺動的點綴在湖邊上，我無法忘懷當時的意象，享用道地的杭幫菜。知味觀後，於湖邊涼涼地踱步，偶爾拾起照相機開散拍照，提著出門前打理過旅行用的茶具，探詢船家遊湖賞景，打槳的船夫、操著江南輕柔語調介紹沿湖所見，行至湖心，我們順道將船桌更改布置為茶席，還笑我們是一群愛茶的「雅士」，自動遞上熱水供我們使用，在那不到八十度的水溫下，文文柔柔地喝了當季的龍井，心情此時停格，有一種被了解的幸福感。暢遊西湖，給自己一些悠閒的清新，拜訪龍井村，了解茶人茶文化底蘊，正是茶可淪心又可知心。

六月二十二日是二十四節氣中的夏至，為白晝最長、黑夜最短的日子，自然界也會

38

許多現象變化，公園裡開始有知了的叫聲，它是大自然的合唱團

時夏將至，盛夏來臨，每十五天一節氣，慢慢對時節的變化，節日慶典也就特別有

感受！

端午草香

端午前一日天氣總是悶悶的，是「入梅」時吧！但是因今年氣候異常，一直都處在

無雨狀態。

夏天我總是早起，六時起身，忽然有閒情逛早市，尤其是過節總愛往一些市集閒逛

著，採買日常生活食材，同時也在逛「文化」，先去廣州街周記鹹粥配炸紅糟肉，這

是道地充滿古意的傳統稀飯，吃畢，從昆明街往東，三水街市場後門進入，狹長的老

市場保留著不少傳統市場的風味，因接近端午許多攤家都兼賣著青草，掛在門口的菖

蒲、榕葉、艾草，這些來自民家傳統的端午青草配方，我也應景買了一叢香茅、艾草

成堆，回家煮成湯汁，淋浴洗身，烹一鍋香草湯，滿室已聞草香味，粽香加上浴香，

這好時節怎忍遺忘，無管它是避邪亦或是殺菌，至少當一日的香妃。

夏日消暑品

童年時期，只要到夏日，阿嬤為了務農的割稻點心，總會熬煮仙草茶、冬瓜茶、

綠豆湯也是家中每日必擺的消暑盛品，絲瓜麵線也是餐桌經常再出現，長大後了解節氣，才明白的都是老人家的清心消暑食物，現今在家經常出現是冷泡茶——文山包種茶，只要在前一晚將三公克茶葉放入六百CC的保特瓶的冷水中，一覺醒來就可以享用冷泡茶的甘甜，這是不含化工原料、塑化劑的炎夏消暑最佳飲品。夏日花卉荷花，每年芒種過後於沼澤邊生產，外型有粉、有白，我特別鍾愛白色荷，歷史博物館四樓挹翠樓於鄰靠荷花池旁，點一泡茶，俯視而望的荷花，更可以感受那一股寧靜的禪味，清晨欣賞荷花還可聽到它綻開的聲音，不過想要看荷花盛開時，還真要抓緊賞味期，因夏日最常有的雷鳴閃電，倏忽形成雷陣雨，夏日的荷花也就被打不成樣了。

夏日茶席

家裡的茶席也會順季節而有所變化，靜靜地擺著，慢慢調整呼吸燒開水，專注當下每一件事、放鬆再放鬆，靜聽水沸聲，讓心跟著呼吸調息，專注的注水，讓茶在壺中翻滾浸潤，慢慢舒展，飲一口⋯⋯清新感有如早晨花開的蘭花香，一天的開始，就從這一杯茶。

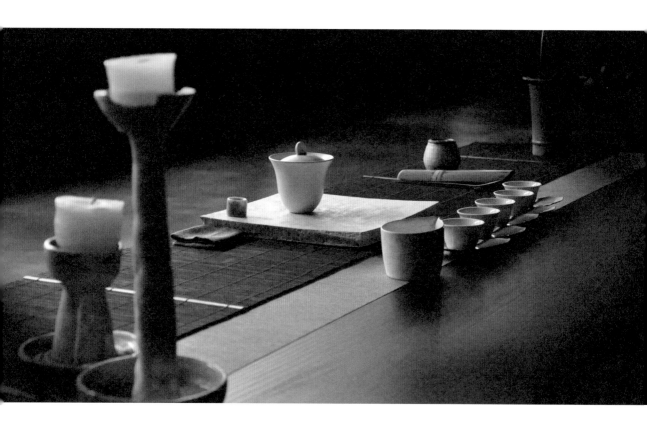

茶與樂的交融

陳麗英

書院裡唱的比說的好聽，拉的又比唱的更好聽的資深學姊。

二〇〇二年秋天，一個懷舊的糖果罐，藉由曙韻老師慷慨的分享，開始了我與茶書院不可分的情誼。

對於悠遊二胡演奏的我，茶與樂在我生命中交融唱和，相容互惠，無形中使得生命的美學及個人的藝術涵養更為厚實。

長期從事二胡演奏工作的我，原本演奏只是單純的音樂表現，習茶之後，由於事茶

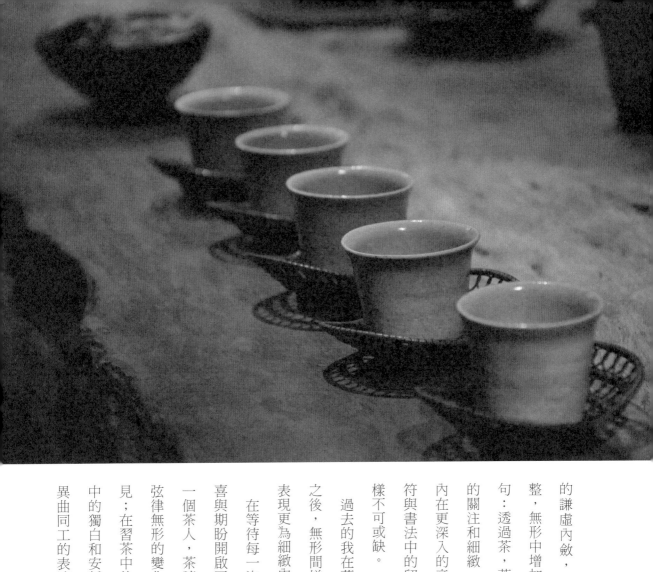

的謙虛內斂，使我的音樂變得更細膩完整，無形中增加許多藝術表現空間。（原句：透過茶，茶席的氛圍和精緻，對茶湯的關注和細緻，無形中讓我能完整表達出內在更深入的音樂語言。）樂句間的休止符與書法中的留白，紙張與墨色的揮灑同樣不可或缺。

過去的我在藝術呈現上較為表相，習茶之後，無形間增加許多寬廣的空間，音樂表現更為細緻內斂。

在等待每一泡茶的氛圍中，須臾中的驚喜與期盼開啟了更多元的感官世界，做為一個茶人，茶讓我在表演藝術裡更安定，弦律無形的變化呈現出更多前所未有的預見；在習茶中的等待、靜止，幻化為樂句中的獨白和安靜的期待。習茶和演奏原是異曲同工的表演藝術，是時空的等待。每

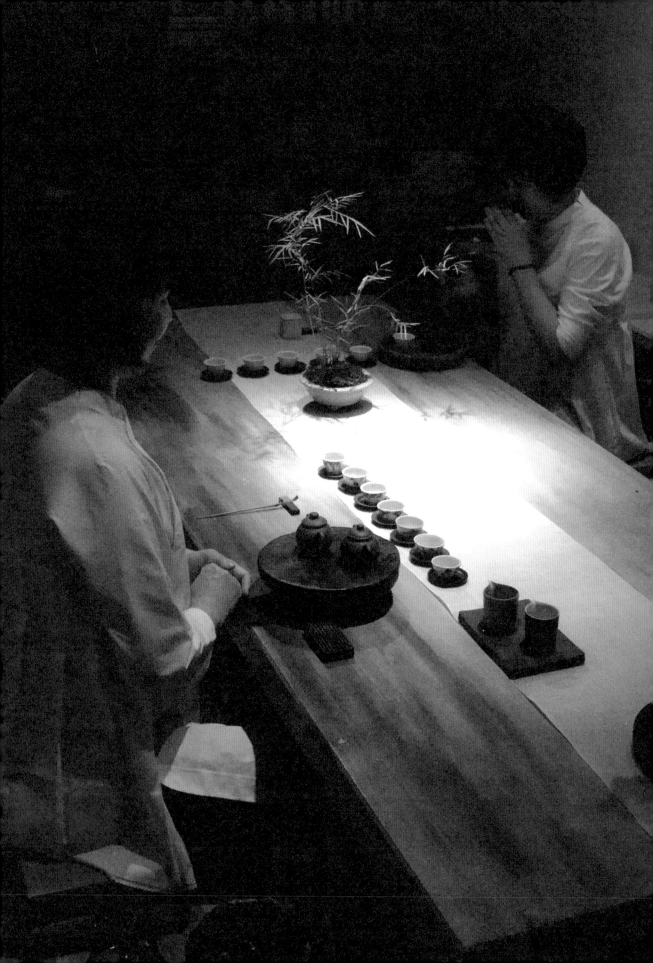

一場茶席形式的創新，豐富了我生命中的每一段樂章。

我不愛練茶，但就是讓茶成為我的生活。

「想喝一杯茶」已經是我生活中最快樂的事，家中隨處可見的茶席實現了我心靈享受的一面。

老師的再出發是我心境的轉折點，帶著滿心的喜悅與無限的期盼，和書院同學間的交流分享已是生活中不可或缺的精神糧食。

同學的聚散自然，藉由「茶」這個媒介讓我瞭解人生的簡單和自在，生命的的潛移默化，生活的美學與願念都加深了我對茶生活的體會。

或許是年紀關係，即便家庭工作有了什麼影響，都撼動不了我對茶的喜愛。若說演奏是我的事業，習茶就是我的志業。

音樂隨著音符的高低、長短、強弱、音色之不同而各有不相同的象徵性。在茶道的世界裡有寫實的夢境，亦有抽象的真實。

很高興在書院找到音樂以外的另一種語言，一種人與人溝通的心靈之聲。

每次茶湯的美好都會在心裡

呂宜家

每當有人問起：人生再重來一次，還會學茶嗎？毫不猶豫地答：會，茶是我的最愛。

從小家裡就做茶葉生意，生活中所有的感官都與茶有關，那時不覺得它有什麼特別，反正那就是生活。

小時候，像是個靜不下來的過動兒。媽媽為了培養我的耐心與專注力，會端著紅豆綠豆要我分別挑出來；而坐不住的我，總是三秒鐘就消失在她的視線內，直到父母開始教我泡茶，才漸漸學會安靜專心地做一件事。

偶爾被父母帶著到處表演，因為那時台灣兒童泡茶的風氣還不興盛，大家都對一個活靈活現的小女孩泡茶很感興趣！莫名地成為台灣兒童茶藝表演第一人，常常有機會到各處演出。

專科畢業後，媽媽要我到處去拜師學茶。

了解她想要我傳承家業的心願，因此不能表現出壓力，但對於茶，還是一個毫無感覺的虛應而已；但不是不愛茶，從小沒有興趣的事也逼不了我，只是從有記憶開始，志願中就沒有膽敢和不喜歡茶的權利。

那時的學習，就是生活公式。

習茶一段時間後，還記得有一天老師來到店裡，直接把我載到書院，糊裡糊塗就跟在老師身邊，成了當時唯一「走後門」的學生；一開始還不知道是「老師」，只依著媽媽說：叫「姊姊！」後來到書院上課久了，才發現自己怎麼跟大家不同？大家都是恭敬的稱呼「老師」……才慢慢，慢慢地改了口。

書院是我重新打開認識茶的另一扇大門。

以前，總是在心裡築著一道無形的牆，遠遠地隔著窗遙望茶事；後來因為老師才開啟了茶的新知覺，可以輕鬆踏進大門悠遊玩耍，從各種不同角度切入茶觀看茶。在這裡，茶席不只是視覺上的美、味覺上的享受，更會有一種超越感官的心靈感動，讓人想坐下來體驗一席茶；即便是簡單道具，也能輕易感受出老師、同學對茶與空間的用心！

每當採茶季節總要到茶山去，家裡常常天天得往山上跑，偶爾等茶時偷偷摸魚，不順路的跑去嘉義吃碗雞肉飯，雖是工作，對我而言只要能和親愛的家人一起，到哪都是放鬆的玩耍。每次出國也要隨身帶茶，即便不像在平常熟悉的環境裡那麼方便，可以喝茶的時間也不多，但無論多累、多晚都要給自己一泡茶，在睡覺之前。尤其在國外，抽離開日常滿滿是茶的生活環境，對於茶的感受會更為清楚鮮明，很珍惜緩緩泡上一壺茶的感覺，那是真正屬於自己的時間，在生活中成就一件茶事，是別人無法體會與享受的凝聚力。

現在，茶不只是家業，還多了一份人生重心的安定，雖然在店裡時泡的茶與在書院泡的截然不同，彷彿理性與感性的茶湯彼此切換，但茶湯的感動在於每支茶每次都不一樣！久了後，每次茶湯的美好都會在心裡。

常常面對書院新生泡茶時羞澀和不自覺害怕的抖動而出了神，內心裡不好意思說出口的是羨慕，因為，從小訓練，自己已是個不會緊張顫抖的茶人，心中恐懼的是對茶新鮮不再，不知不覺麻木而成了泡茶機器。

老師說每個人都應該找個能啟發自己心靈的方法或導師，如此才能具備自性的安定。

但我不想再到處找尋，因為心裡有個清晰的聲音說……當年那踏進家門的身影，就是這個讓我依戀一輩子的依托。

52

阿金談到宜家的茶，一直有著氣定神閒的氣質。

「呂慢慢」是同學間出了名的慢，每次上課總需要三催四請，晚到的是她，下了課收拾道具最慢的也是她。

宜家的茶內斂，總能把對生命的感動呈現出來；她的柔軟讓她學習插花卻總不愛剪花，每當泡壞一支好茶總呈現出失落表情。還記得她談起店裡賣茶試茶所造成的浪費，客人想到不用錢，總是把茶葉拼了命塞進壺裡！那樣粗魯不尊重的心疼，無法以言語形容，常需要讓自己把心門關起來。

老師說宜家天生就是個茶人，不像我們其他人是選擇。

她與老師的關係就像母女，任何時間無需藉口或理由，只要一個傻笑就能溝通一切，緣起緣滅都淡然處之。

年紀雖輕，卻資歷老練到每場茶會都曾經歷，在茶會中扮演了安定人心的重要支柱。她跟大家不一樣的是茶會裡茶席是唯一可以喘息的時間，因為她說茶會時大家緊張的情緒連吃飯都壓力好大！不論如何被罵，都可淡然處之，其實說穿了，她的心思其實根本不在挨罵的這件事上。

宜家的茶，在似有若無中非常精準的，比宗教更容易地進入了她的生活；宜家，以慢的哲學，給我們一種安定感。

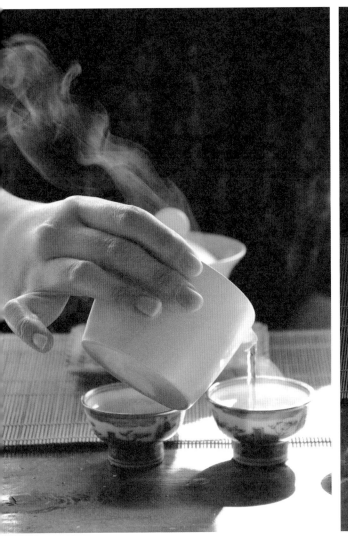
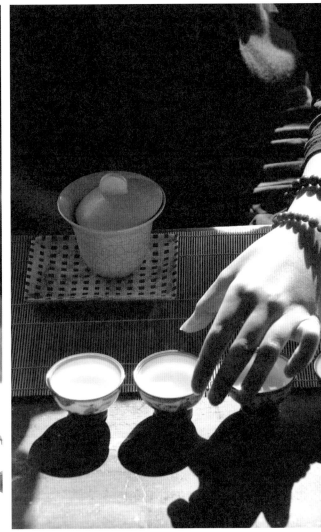

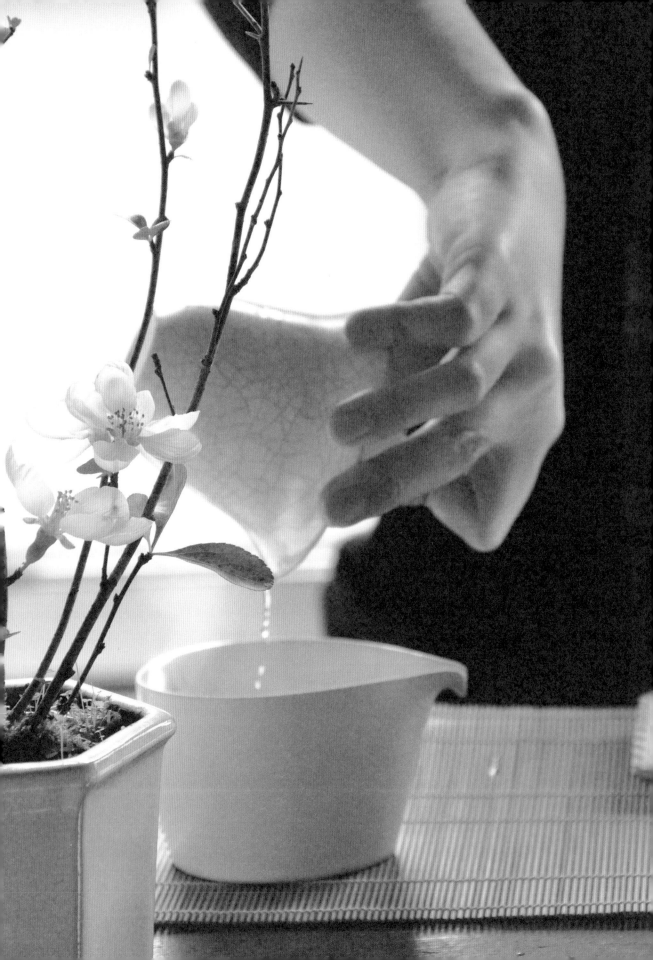

好
茶
名
器

邵
淑
芬

與茶結緣是在二○○二年的冬天，走入「人澹如菊茶書院」認識曙韻老師開始。會做茶具多半也是老師的建議與鼓勵。

二○○○年外子將經營二十餘年的骨董事業暫時停止，思考下一步的方向。他是學雕塑出身，也曾做過陶藝，在當時台灣經濟漸走下坡之際，往大陸發展似乎是唯一的路。因此他跨海西進，從他熟悉的陶瓷著手。走遍大陸各地窯址，最後落腳江西景德鎮，不只因為它自古來就是瓷器重鎮，也因為只有在那裡才有生產沒有鉛毒的「釉中彩」瓷器。

顧名思義「釉中彩」就是畫在釉與釉中的彩瓷，它的製程繁複，成型後先燒成素

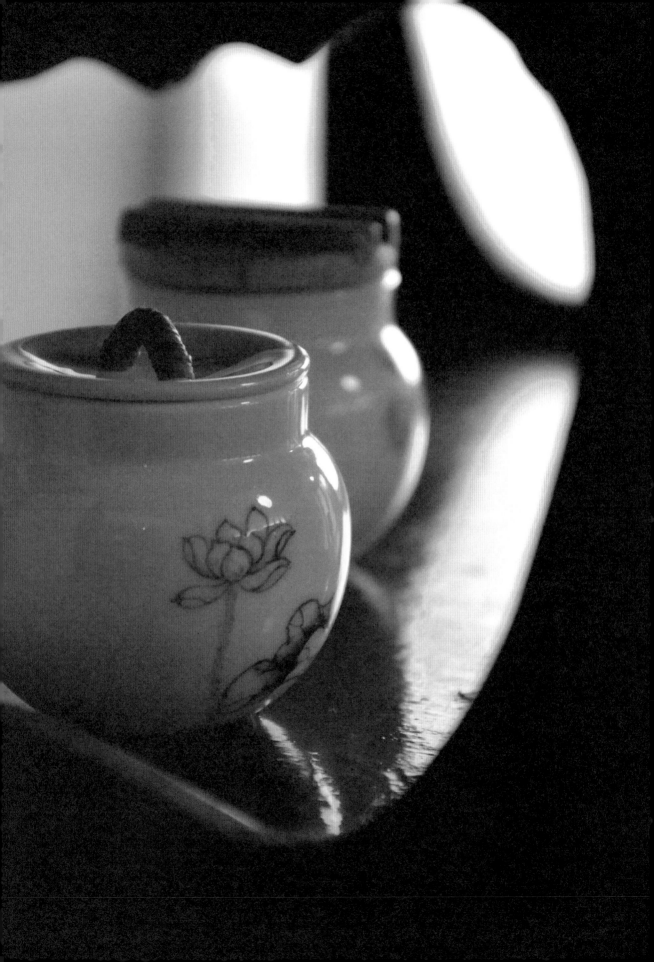

胎，上透明釉再燒成白胎，然後再胎上畫彩，繪畢再上一層透明釉再送燒，溫度須達一千一百度至一千三百度始成。因此它燒製困難、成功率低，但卻也是讓人能喝的安心。

雪白的胎體體畫上繽紛的花卉圖案，優雅秀麗的器型，不但賞心悅目又兼具收藏價值，最重要的是它能襯托茶湯的滋味與香氣。以「玩物尚置」為堂號的茶器從此成為愛茶人士的另一選項。當然中國傳統喝茶的器具，除了彩瓷之外；白瓷和青瓷也廣為使用。因此龍泉青瓷和德化白瓷也列入我們的產銷品種。

60

這十幾年來從李老師學茶，在茶具製作方面提供了不少寶貴意見，心中甚是感念。

最辛苦的當然還是常年在異鄉工作的外子，除了大小雜事一手抓，還要兼顧造型設計、圖案配置等工作，更艱辛的是與當地員工的溝通，常常是狀況百出、欲哭無淚，遇到挫折之多，實在是一言難盡。

二○一○年生產重心移至德化，除了原有的彩瓷，還增加了浮雕玉瓷的新品種，我們採用新的堂號──「敦睦窯」，借以分別不同時期的作品及窯口。當然：我們用心開發優質茶具的理念始終如一，每當一件新器形開發出來，受到茶友們的喜愛，所有的辛苦都化為欣喜，也正是因為如此，我們將會更加努力。

我們因此相遇

賴俊竹

……升降梯真正說來哪兒也到不了。它把人們載上去，讓他們在平台上瞭望四周，然後再把他們載下來……

對絕大部分的人而言，茶，就像約翰·柏格說的升降梯。茶，可以把你帶上去，觀覽古今中外事茶人在腦海中描繪的茶的美好境地，然後再把你帶回原來的地方。這就是人們親近茶，或離開茶的原因之一。

所以，一切都和想像力有關？

想像力是沒有重量的。如果擁有想像力就能實現茶的美好境地，這世上就不會有那麼多因為無法實現夢想，或自認生不逢時、被現實所困而傷悲的人了。終於，我們到了頂端。

那就是時間和經濟條件的問題了，我說。

你還是不懂。他轉過身，朝平台邊上的欄杆走去。

即便擁有想像力，平常人確實不見得擁有足夠的時間和金錢，讓他們嘗試將腦海中的境地實現在生活裡。也難怪他們不快樂。我試圖享受從高處眺望外灘和夜上海的風貌。

讓人不快樂的不是想像力，而是欲望。無法看清自己在這世上確實存在的位置，卻企想從空無一物中創造出某種事物的欲望。他淡然地說，直看進我的眼睛。沒時間了，你還想知道什麼？

要怎樣才能像你一樣懂茶？

他搖搖頭，笑了，帶著十八歲的生澀與謙遜。

向死去的人學習，身體力行地事茶，盡其所能的親近並認真體驗茶的所有，包括你喜愛的那些事茶人，死後仍然如故。他說，並緩緩走向升降梯。

但時間和經濟條件……

放聲大笑，他用一千兩百七十歲的傲慢笑著說。人，才是重點。茶的美好境地因人而生，而連結人的，是心。親近茶，離開茶，皆因人而起，都和心有關。時刻擦拭你的心，不讓欲望蒙蔽。不忘初心。隨升降梯而下，他的身影不再。

二〇一一·十二·三十一　上海

後記

我不愛茶。撰稿人之中，我是最不懂茶，和茶相處得最少的一個。我愛茶人。若讓我說，將互生幸福的願心灌注在茶裡的植茶、製茶、販茶、烹茶、品茶人，都是我衷心喜愛且欽慕的事茶人。謹將這些文字獻給引我親近茶的黃茗詩小姐，領我認識茶的李曙韻老師，教我不忘初心的黃永松老師，誠摯相待的古武南賢伉儷，以及因為親近茶而有幸認識的諸位長輩與事茶人。繁不及備載，請見諒。我們因此相遇。沒有你們，就沒有這些文字。衷心感謝。

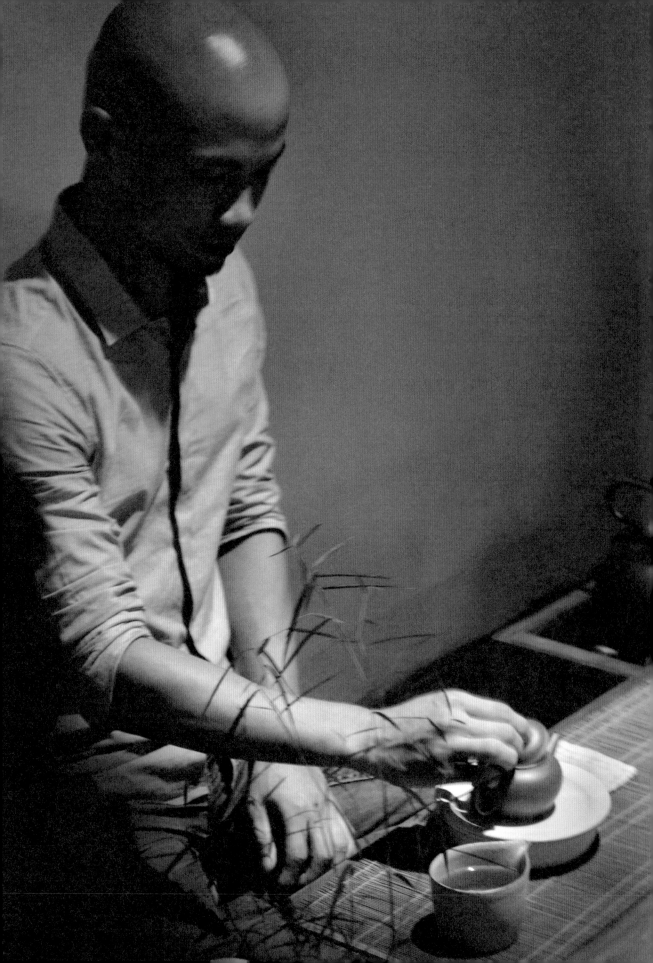

感謝茶一路走來對我的守護

李如華

《壹》

單身時　某一天的日記寫著：

這一夜　突然有好多的心事　想要對茶說……

《貳》

結婚前　一直愛護我的一位長輩也兼當我們的媒

人　以黑社會女老大的口吻對先生說：

「好好待她　不然我找人到你家泡茶！」

《參》

記得父親曾笑說　孩子大了　大家各忙各的　只

有在出遠門　同坐一車時　才有機會把大家

「關」在一起　好好的聊天

父親靠車維繫親情　婚後　我和先生則是靠茶

把兩人「綁」在一起；也就是在我泡茶時　兩人才

真正、好好的聚攏過來　坐在一起聊

而白天在家的我若有泡茶　先生晚歸沒能見到面

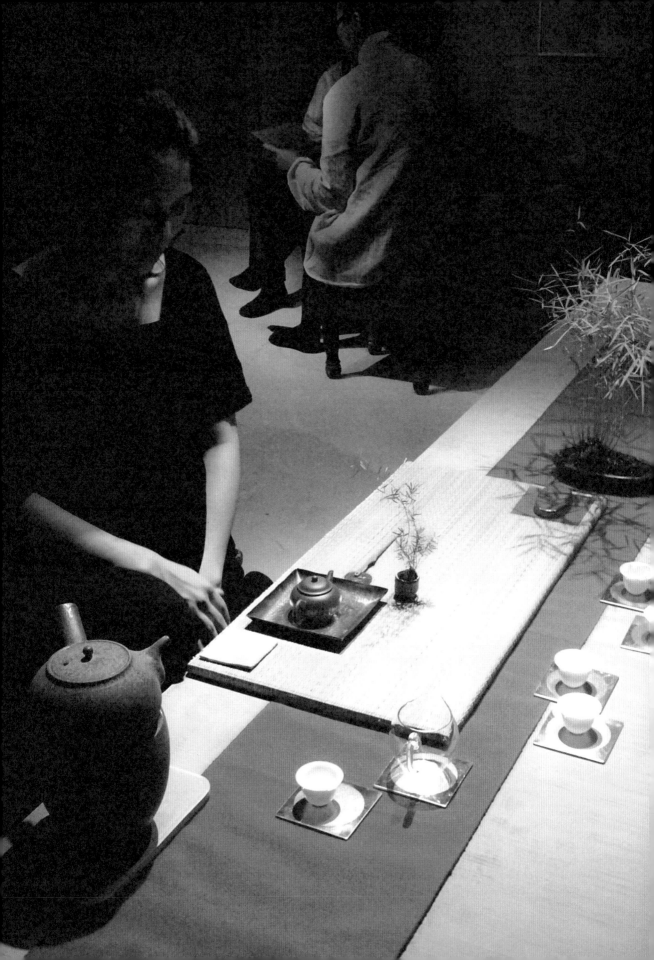

也總會在桌上　看到一盞為他留的茶

《肆》

孕時　為了明日的油桐花茶席　先在家來了一場預演：氣候　時間　心情　音樂……

得宜

茶湯一飲而入　非僅在喉頭回甘　而是直貫入心中的甜

猛然想起之前朋友曾問我　心中的女兒是什麼模樣？

我現在可以回答——就是這杯茶湯的滋味呢！

感謝茶　一路走來　對我的守護……

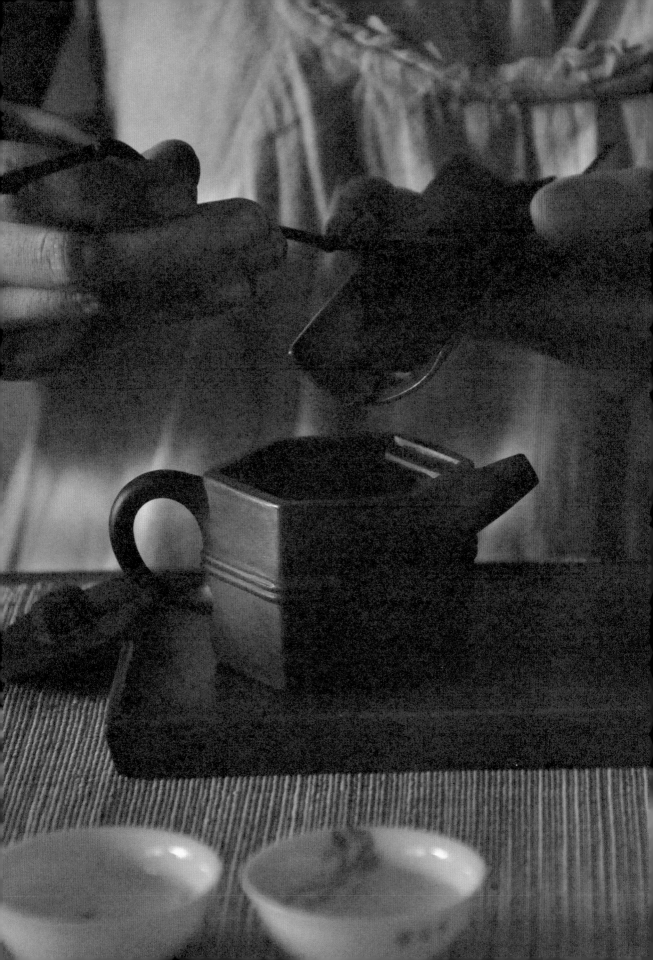

茶盞的千年孤寂

郭國文

這是一件宋代建陽窯的茶盞。此盞圈足修坯率性而手感十足，雖不規整，但很有匠師，胸有成竹，一氣呵成的俐落感。胎土含鐵量高，就手沉沉甸甸的，頗有份量感。很有老陶的生命力與親和力。此盞整體造型線條流暢，挺拔而軒昂，氣質雄渾而略帶滄桑感。像是一位飽經風霜歷練的雲遊高僧，年華老去，但仍神采奕奕，而智慧更加圓融透徹。

以骨董陶瓷觀點看來，此茶盞明顯燒結不足，致有部分灰白的風化現象。釉面幾乎布滿葉脈狀縮釉，釉色褐灰而乾癟，根本是窯燒時燒壞的瑕疵品。但是這茶盞並不只是老窯陶瓷或骨董文物，茶盞更是唐宋茶道具的主角，是唐宋茶文化的載體，是當時茶人最貼身親近的茶道具。其鑑賞自然有別於同時期其他古陶瓷的骨董鑑賞角度，所以這茶盞本質上是「茶盞」，附帶價值才是「骨董文物」。常見唐宋時期諸文豪學仕與愛茶人所歌詠讚嘆的兔絲毫盞與鷓鴣斑等；雖為骨董藏家與博物館重視，珍若拱璧。品相完美無缺的老窯茶盞，只要願意付代價，往往可在文物市場上取得，但是具有「茶氣」、「禪味」或是「以醜為美」或是「不完美的恰如其分」的老窯茶盞，則非常少見。為深具慧眼者所寶愛。所以這茶盞就超越了「骨董文物」的範疇，而是更具藝術性，甚至哲學性的「茶道具」了。像是蘇東坡〈水調歌頭〉中：人有悲歡離合，月有陰晴圓缺，「此事古難全」。以及老子《道德經》中：天之道，損有餘而補不足，是故虛勝實，「不足勝有餘」；或是：為學日益，「為道日損，損之又損」，

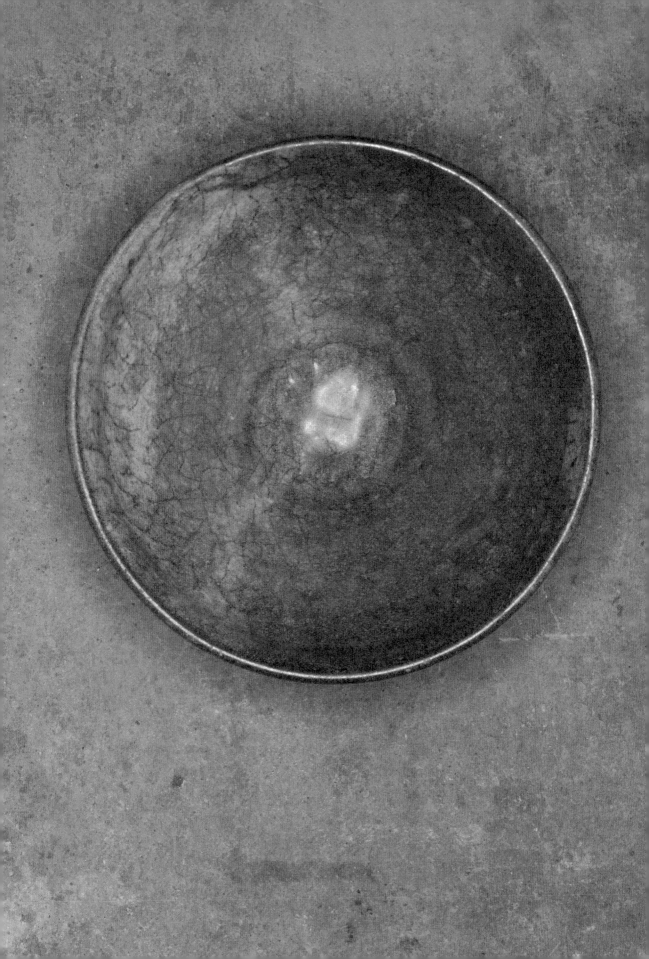

以至於無為；以上先哲所言，似乎是對此茶盞的不完美作了最好的註解。所以個人常常覺得——凡事禍福相倚，往往缺點就是優點，事情是一體兩面，端看我們從哪個角度看待事物了。

一般老窯產品要燒壞了，通常直接丟棄。且經過近千年時間的灰飛湮滅，窯址發現的瑕疵品，通常非破即裂或與匣缽嚴重沾黏。縱使偶有完整器，經過多年風化土蝕，都不堪作茶盞使用。一般只剩玩賞比對及學術研究價值。或是有小傷小磕者，常被以化學膠劑等不當方式修補；或因釉相不佳，被以非食用級油蠟塗抹。以求品相完美，迎合骨董文物市場的喜愛。除此以外，可堪泡茶使用者，實屬少數，而其中具有「茶氣」、「禪味」，而入「茶道具」品位者，更屬鳳毛麟爪了。此盞歷經近千年歲月洗禮，幸運地無磕無裂，只因沉睡地底多時，釉面土蝕風化嚴重。原本葉脈狀縮釉處的紋理，看起來很像將腐未腐的落葉。偶以此盞撮茶泡飲，看茶葉在煙氣瀰漫的盞中舒展，每每有不同的感受體會：白葉種的安吉白茶似含苞初放的芽尖，纖毫閃閃動人；嚇煞人香的碧螺春像初展的嫩葉，伸展開懷；蜜香橙黃的東方美人，最是五色斑斕；毫香清逸的北埔六月白，總令人心曠神怡；而白茶系的壽眉好比飽經風霜的秋葉；每次泡飲不同的茶，都有不同的感受與聯想。古物今用，自然會因應時空背景不同，而創建新意，也才有使用者的逸趣巧思與個人獨特體悟見解。

此盞歷經近千年的土沁風化，部分釉面仍有釉光，經過泡養使用後，釉相由原本乾

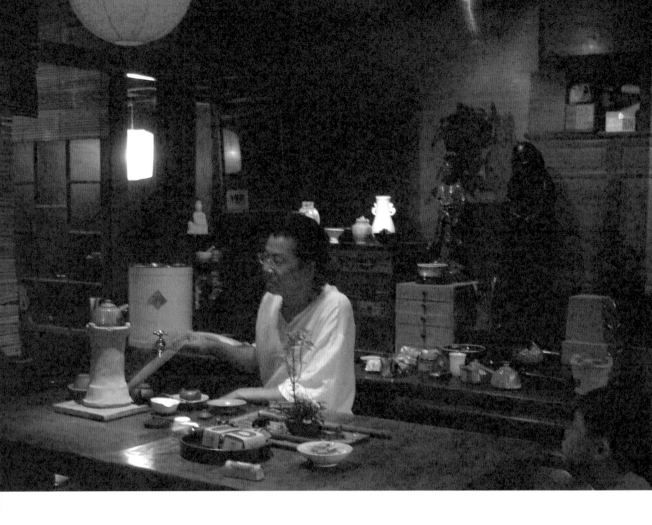

澀枯槁，因茶湯滋潤與上手摩娑把玩，而越顯光澤瑩潤，這就是茶盞迷人之處。而建陽窯系的茶盞，因胎土含鐵量多，叩之多聲音暗啞，且為了煨熱難冷而多胎釉厚重，外型古拙而較似陶器，但建盞燒結溫度竟達一千兩百多度，已達瓷化效果。物理性質似瓷而非瓷，且其使用玩賞均較類似陶器，就像紫砂茶器一樣，經過長時間泡茶使用，因茶湯滋養與擦拭使用，慢慢會有皮殼包漿產生，而變得寶光內含而益顯潤澤光亮，好像埋藏近千年的茶盞又有了新生命。而此新生命是愛茶人珍愛它使用它，所重新賦予創造的。而茶器的包漿狀況，則

反應了茶人的飲茶偏愛與習慣；茶人與茶盞日久相濡以沫，常飲高山茶則包漿油亮金黃；愛喝鐵觀音陳年烏龍者則包漿紅褐赤赭；嗜飲遠年普洱者則包漿深沉紫黑。除了茶類偏愛，若再加上茶人選擇茶器的眼光與品味，則常是見器物如見主人，茶人與茶道具幾乎是合而一體的。

茶人選用茶道具的品味與偏愛，則很像是收音機與收聽廣播頻道的關係，我們的審美頻率必須與茶器的頻率相應了才會有共鳴。所以蕙質蘭心的人，常喜歡細緻幽雅的茶具；個性開朗不拘小節的人，則愛極簡況味的茶器；氣質文質彬彬的人，多賞愛文氣的茶道具；以生活為道場而道心深篤的人，則獨沽「道氣」蘊含的「道器」。茶人各有所好，而茶道具各有所歸，茶人們尋尋覓覓搜尋心愛的茶道具，而茶道具也靜靜地等待頻率相近會欣賞它的茶主人，於是共譜出生動感人的茶藝術樂章。

而這只近千年前出窯燒壞的建陽茶盞，也許曾經身歷燈火闌珊處，而今落盡凡塵，脫落自然，是我審美頻率相近的茶道具，是我心愛的茶盞；不論它落寞也好，孤寂也罷，它就是我，我就是它。

心甘情願地留級一百年

廖素金

與茶書院結緣，在於一開始就莫名地當了班長。

與〔茶〕接觸的起始，來自於〔竹外一室香〕茶會。

那時與同為設計人的先生參加位於台泥大樓的茶會，兩人步入會場，同時被那樣的空間所震撼！自詡對於美學嗅覺敏銳的我們，從來沒有任何一場活動能夠讓人如此心動。

穿越一條長長的竹林迴廊，透過那樣的空間音樂流動，再低頭彎身進入，那般人、茶與境的交融美，頓時有想要理解千年以來茶時空的衝動。

在習茶過程中，我是個先甘後苦的茶人。

從涼風習習的竹蔭下享受一杯懵懂的茶，完全想像不到茶會背後的辛苦就一頭栽入，彷彿掉進茶的一口古井，怎麼也脫不了身；從喝茶變事茶人，這時才明白望著客人手中的那一杯茶有多麼羨慕！

這是種截然不同的幸福。

進入書院，才發現設計師好多！相信從一開始若知道有這麼多同業，會是個如何令人退卻的理由，但在這裡奇特的是這麼多同業卻被美學吸引，在此結下難得的緣份。

我常開玩笑說自己心甘情願地留級一百年。

這裡的茶跟小時候父親的茶截然不同，一開始的時候我不懂：這麼簡單的事為什麼要弄得這麼複雜？左右手換來換去，要聽水聲，要觀葉形……麻煩到要強記練習！

但隨著茶，先生因著我的學習而共同創作出屬於當代的茶器設計。

兒子則因為媽媽的愛茶，即便到了高中年紀還是很習慣與我們來上一壺圍成圈圈的茶，如是耳濡目染下，竟在繁重的課業之餘主動要求成了操古琴的大孩子，這樣的明白是慢慢滲透到生活中，有天恍然大悟了你就會懂。

茶豐富了我們的生命，每一個人從其中獲得的都不同。

茶的有趣與人格、層次無關，但能喝出其中的茶湯趣味者，卻與其心胸風度相連；淡茶一杯的清朗，自古至今實無需理論支撐，只要融入真誠就是一杯好茶。

習茶中，書院裡的關係從師生的尊敬漸漸演變成親情的維繫，像家人永遠有著一

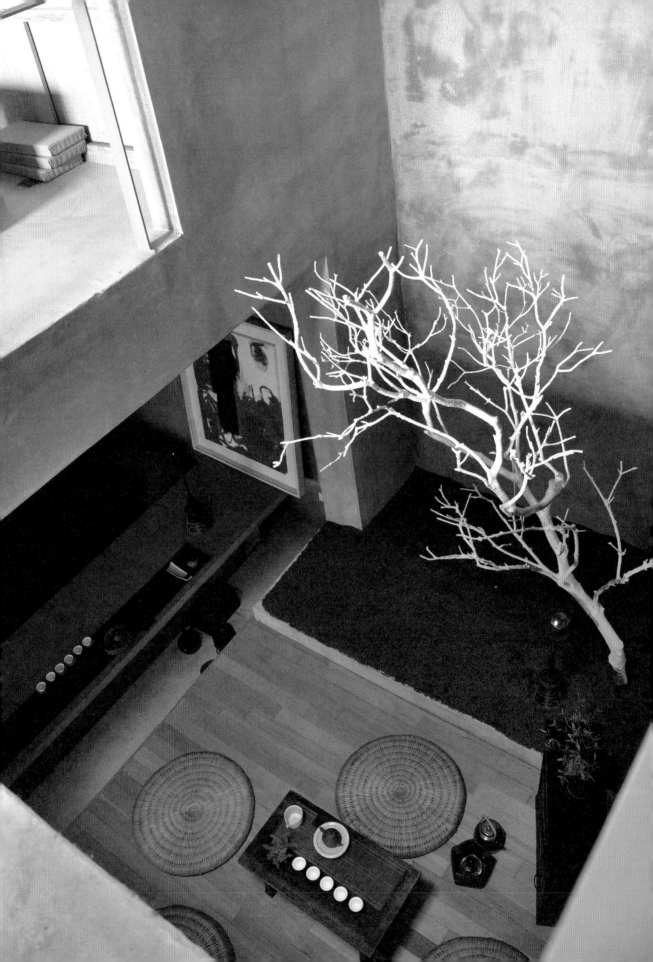

份感情，也像樹枝相伴相生形成牽絆；班長的任務，就是照顧這個像一個家庭般的班級。我們班很特別，同學間彼此在學習路上維護掩飾，其實是說不出的支持打氣，同學的聚散，許多當時的用力維繫，事過境遷，或許該讓緣份自由生滅；這茶，教我懂了這點。

透過茶的緣份，讓我對美學的體會已經超越視覺，而是從生活中茁壯滋長；設計人也許能造物，卻無法造境。老師帶領我們看待老器物的美，深入每個美學背後的演變與哲理，要求我們的茶席都該有自己的風格與見地。

身為設計師，所有的創作應該回到人文與生活，加入一些實驗性的創造，沒有任何

東西應該被定義侷限；許多時候，茶席的創作會依循老師的模式思考、衍生……就像初生的孩童在起步的一開始，老師會帶著你的手實際走過、累積，終有一天內化為自然而然的習慣後，厚度就會幻化出成熟的變化式。

宜家總說我很熱情要保護大家，讓同學不受傷，正因為同學就像家人一樣，總想著要為其他人多點承擔，老是盡量往自己身上攬；其實我該感謝的是大家的默契，只要皺眉就能有下一步動作的革命情感，現在已難復得。

老師也說，阿金有天把使命放掉，就能從茶裡面，從生活裡面，藉由茶找到真正的自己。

我承認。

自己的溫暖其實隱藏在茶席設計的當代風格上，茶的滋味讓人喜歡，我就是愛上它的變幻。

我是一個喜歡變化的設計師，卻是一個最不願同學分離的班長。

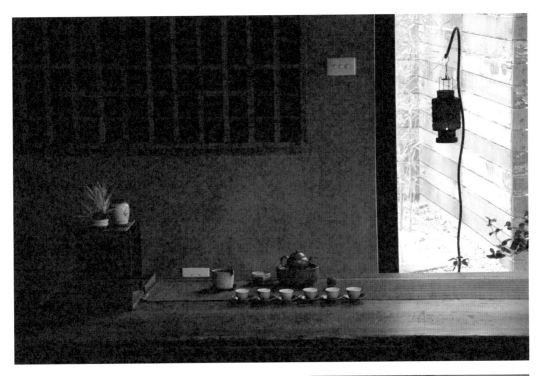

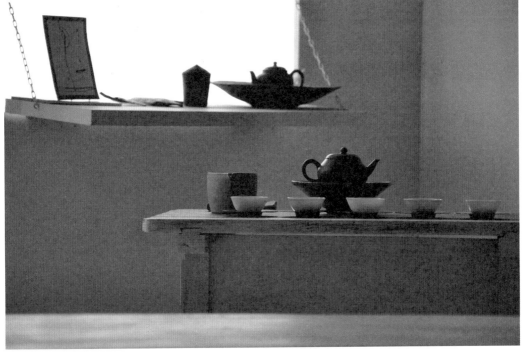

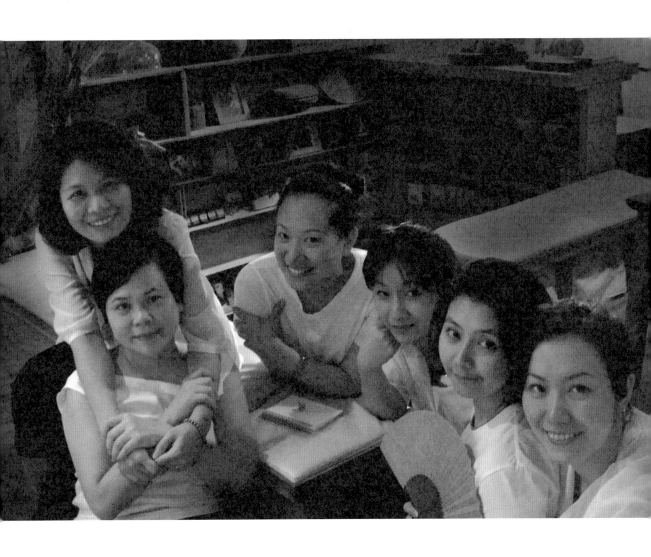

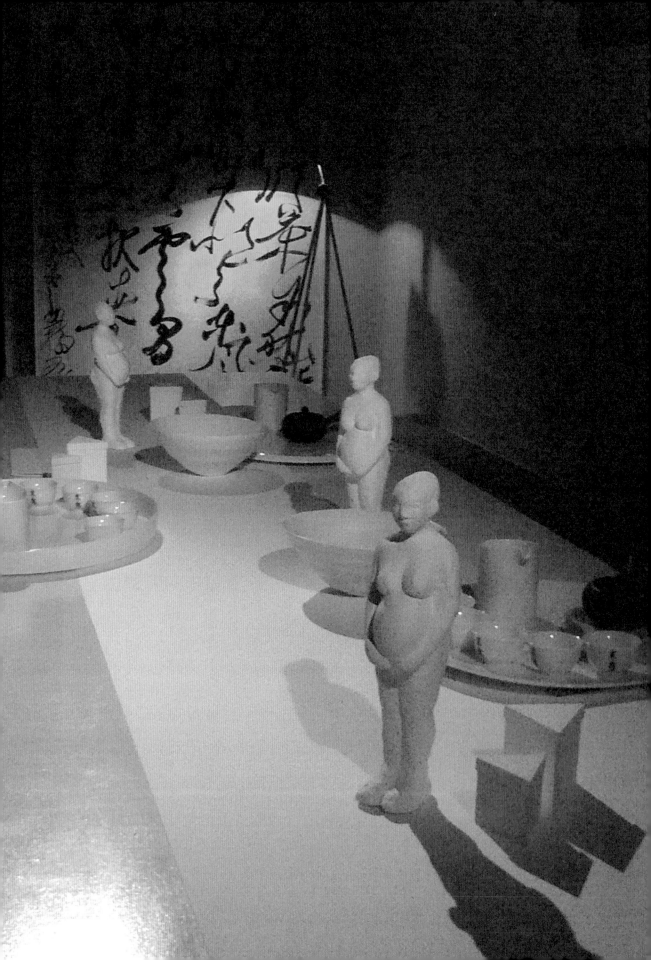

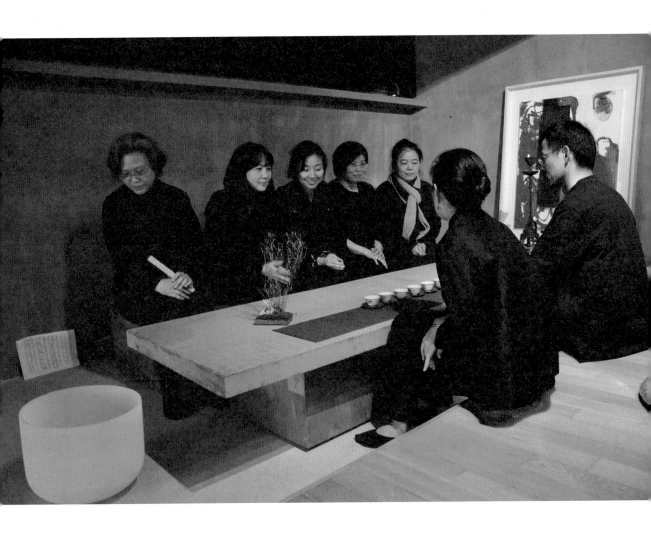

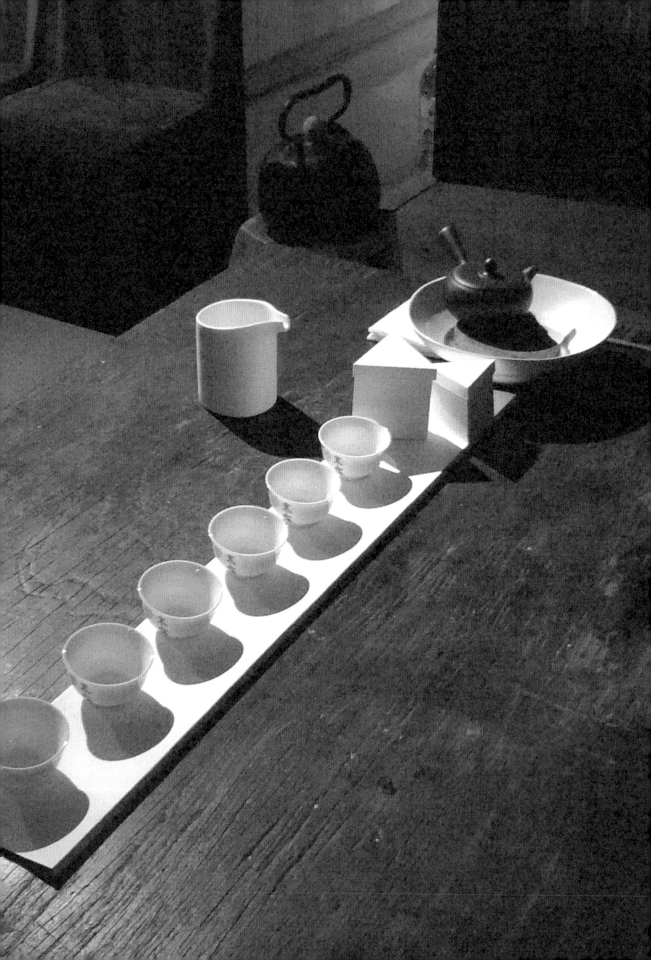

常常覺得茶書院像一個道場

林筱如

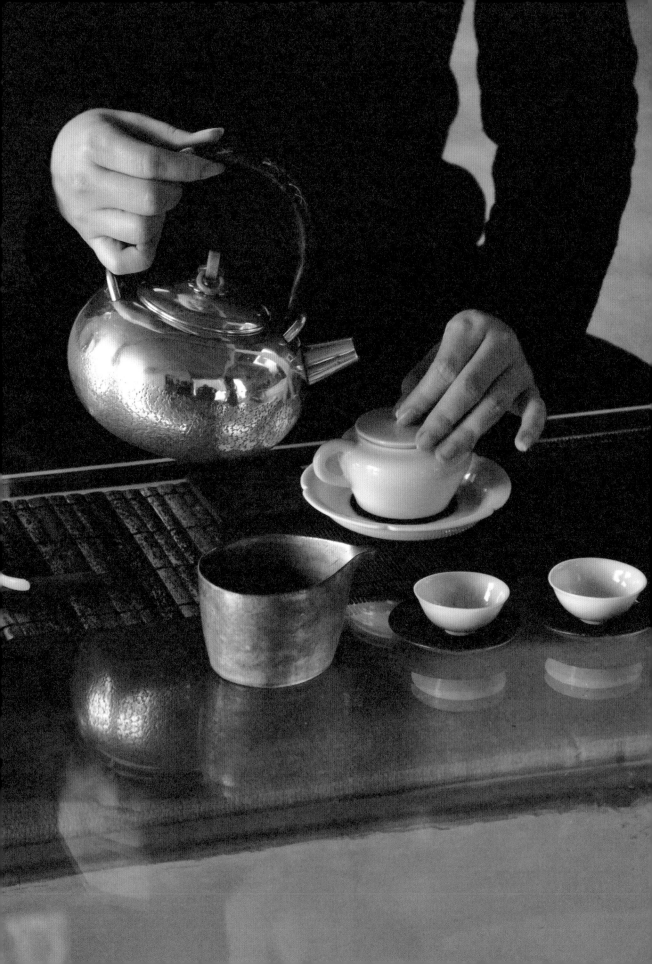

那——天上茶道課時，老師突然要我在學弟妹面前分享，何時與茶結下這份不解之緣，又為何可以無食卻不能無茶。

有那麼一會兒，我忘了。

在幾年前進了茶書院那一刻，我還是一個每天一定需要咖啡才能開啟一日生活步調的人，連懷孕時期也不例外，維持這習慣近二十年，竟在這時成了一滴「咖啡」不沾的人。會戒了咖啡只因我覺得咖啡與茶，在香氣上是衝突的，相同的理由也同樣發生在柑橘與蒜……

剛習茶時在家泡茶，本來是廚房熱水瓶正前方約莫二十公分小見方，一年後拉到書桌上擁有半邊天，再一年登堂入室至客廳正中央全家群聚的情感交流處。

現在，在新的空間中，一定會規畫一間重要的茶空間如佛堂。

相同的在心裡「茶」也有了變化……

茶已不只是茶，而成了心中的信仰。

習茶原本是無心插柳，進入茶書院本是滿心無奈……

但在某一日慣例習茶過程中，同學們輪流上場進行，行茶儀式練習，而當我專注在手中動作且心無雜念，關注於壺中茶湯時，忽然覺得，手的動作猶如靜默說法般莊嚴的打著手印，茶煙在壺上縈縈裊裊。

當下心也變得寧靜，歡喜，似乎達到某程度的無我境地，從此行茶成了讓我心靈安定的方法。

每日起床第一件事便是燒水泡茶，開啟一日的計畫。當我外出回來也一定先到茶席前來上一壺，洗滌身心疲累與奔波。若不出門也是坐在茶席前，寫寫、想想，總覺得思緒清楚。出國時在行囊中，最重要的，當然還是一組簡易茶道具與習慣的茶，因它們得一路伴隨我，淨化、撫慰旅程中所有的驚奇與情緒。

愛茶變成我的宿命，不自覺把茶席變成猶如佛龕般的莊嚴聖地，神聖不可輕褻，所以堅持不讓人隨意置放物品於茶席上，其執著程度常讓人不敢恭維。

也喜歡影響別人，在生活，在心裡留下一個屬於「茶」重要的空間。

「推廣」漸漸也成了一種希望與責任，相信茶不只是一個飲品。它，絕對可以讓

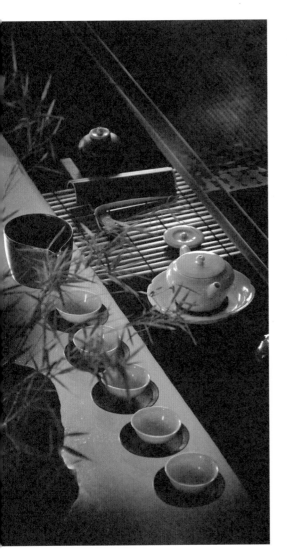

人，心靈淨化。

提醒人們應該重視保護，賴以生存的這塊土壤，更該學習到對萬物的感恩與惜福。

在生活中若以茶修行，相信能讓心靈、人文美學品質提升，提醒人們以萬物之姿對待周遭更要做到尊重、愛與關懷。

「藏茶」也成為我能盡到的本分，單純相信，若保留住令人感動的茶作品，讓過去不只是歷史，讓未來也能一嘗當初的馨香與感動。在發人深省之餘注意大地的變遷，茶捨身說法也將更具意義了。

常常覺得茶書院像一個道場，同學們則是一群愛茶懂茶的皈依者，隨著老師這位依茶修行的茶僧引導下，依循著大自然的產物——茶。

慢慢的改變著……修行著……持續著……

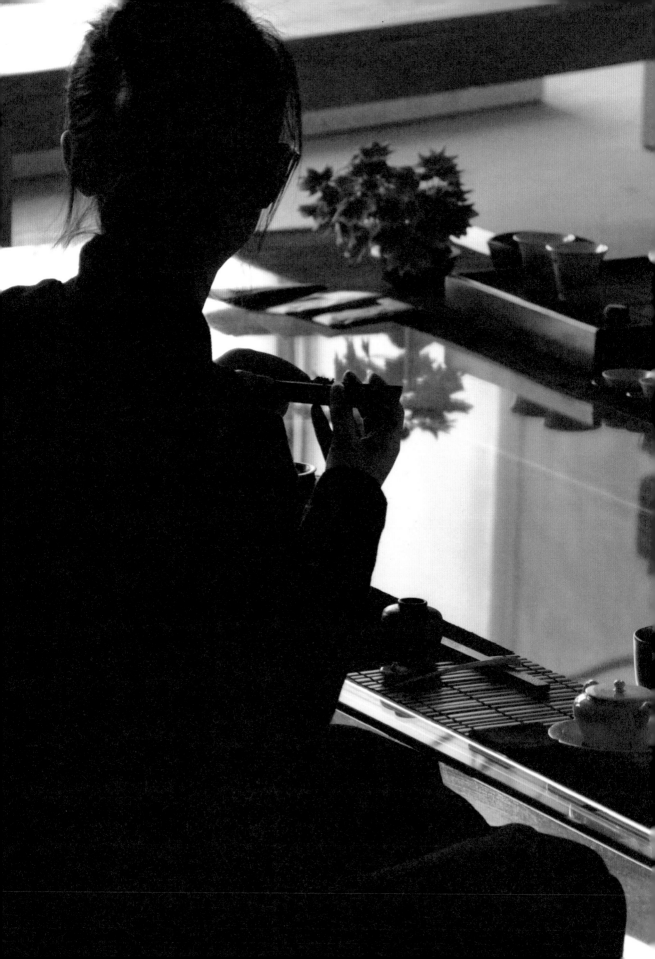

整個世界只剩我跟茶

程婉儀

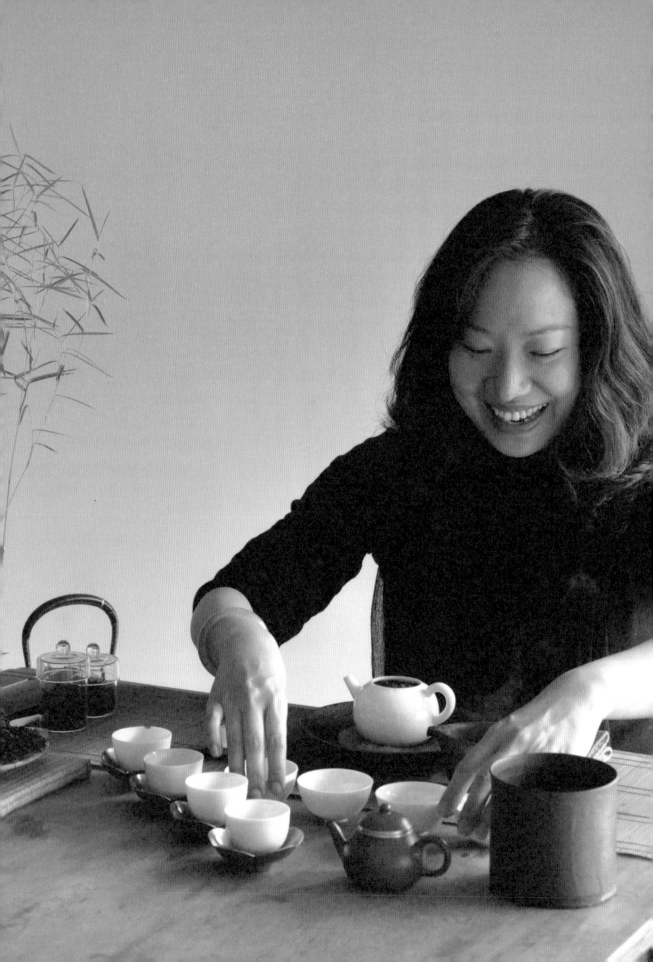

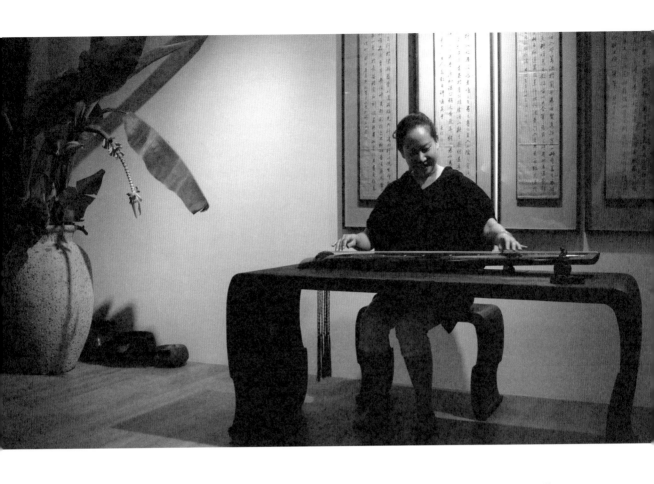

茶，五年前，若你告訴我，我會和茶發生關係還是密不可分的那種；我會回答：你想太多了（再送你一個大大甜甜的微笑）。

我喜歡白開水！茶和咖啡、奶茶是偶爾的調劑品。工作上我負責珠寶手錶部分，心的是時尚、影視、美食和新創意。家是紐約簡約Loft風，擺滿了拼圖。在別人的眼中，我是個思想洋化的外國人，很少人知道我的中文名字，卻叫我Sarah或莎拉。唯一可與中華文化扯上邊的就只剩我愛金庸囉！

現在的我，書桌上擺著的文房四寶和雕刻工具——是我的消遣和興趣。

琴桌上的古琴是我未來人生想更用

功精進並抒發情感的寶貝。

若人生有幸，便成了一位瓷器茶具醫生也說不定。

家中廚房的時尚中島，被連根拔起換成老檜木桌；周圍一圈專放茶道具的老玻璃櫥櫃，自此家中有茶室了！

一切起源都是茶，或應該說一切都是因為我的寶貝茶道老師，一個大家都欽佩的生活實踐者。

家變了，因為茶！

在「輕」熟女的年紀交了一堆一輩子的好朋友。（這是奇蹟！）

喚醒了我心中的古人及對歷史的熱情，還是起源於茶！

認識了我意識中只會出現在小說裡的各路江湖英雄才人豪傑；人，居然可以承載這麼多的學問與才情，我深深地被每個人吸引，我也想成為他們那樣的人……

人生，不該過得如此規律無味，我要從自身提煉出所有神賜下的恩典，要有意義及有意識的過這一生，成為有影響力卻不張揚的人。

喜歡茶，原來是因為那氣質獨特又有深度的生活美學，現在卻延伸到了更全面的生活態度和人生規畫。

看到這兒不知大家是否明白我的感受？會不會覺得不過是一杯喝的飲料嘛──哪裡能牽拖出這些個東西？！告訴您，就能！只要遇上對的領頭羊，對的牧人，對的同學！

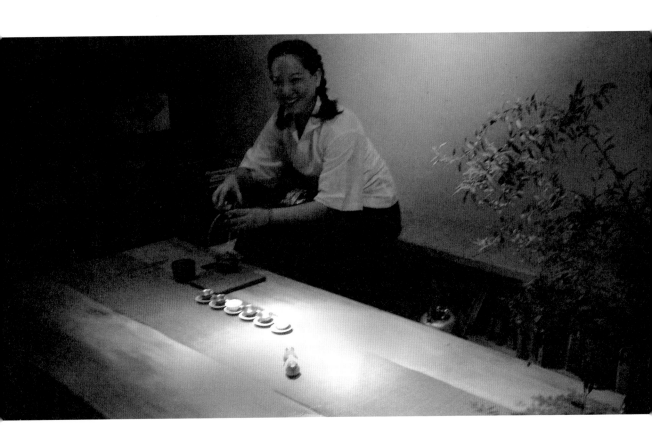

再加上自己的意願，生命就可以更透徹！

我還要繼續前進！

和大家分享一個茶常識：還記得學茶初期，有一次拿了在英國買的捨不得喝的一罐茶，到要喝時突然發現已過期了，當場就想找個地洞鑽！滿心想著怎麼特粗心，居然沒留意，萬一害大家肚子不舒服怎麼辦？才知道茶、酒還真是不分家，只要原料不錯，儲存得宜，都是越陳越香啊！完全沒有年限的問題。至於後來喝到優質老茶的夢幻經驗，就請各自心領神會，不在此分享了。嘿嘿(^.^)

茶的世界，或由茶進入別的領域，都有太多要謙卑學習的地方，我會繼續努力，希望大家也能在工作之餘，給自己來點不一樣的火花！

後記

自從習茶日誌被我寫成人生志向後，又默默地再回想我學茶的過程。

我們班，以前曾被老師戲稱為吃喝玩樂班；對茶這事兒，不太用心也無法太過勉強；很寬容地，我們多了很多時間去消化「我們是在學茶，而非只是來開同樂會」這個主題。

學茶，我最大的障礙就是──我安靜不下來……，只要有人跟我在同一個場合空間，我就覺得一定要有人講話，不能冷場，否則會無比的尷尬；那泡茶應有的專注、安靜和體貼，該怎麼辦呢？「裝」，只好用演的，裝氣質，裝安靜，忍著不說話；但心裡是又偷笑又緊張，就更不用說動作是多麼的僵硬囉！內心戲只能用「勉強」來形容！

雪上加霜的是，老師宣布七、八個月後要辦對外的大型茶會了！無論是茶席、行茶還是茶湯都要有一定的水平！我可慌了！軟體一向是最難達成的，硬著頭皮想辦法吧！我開始觀察每位同學和學長姊行茶，去感受他們泡茶時不同的氛圍……有專業的，有美麗的，有行雲流水一氣呵成的，當然

也有比我還遜的……。最終，有一位的感覺最對我，她泡茶會讓茶客有無比自在的感受，一整個兒覺得舒服——我希望我也可以做到，不過對於我這個沒自信又會發抖的緊張大師來說，簡直是一項超級不可能的任務！我喜歡別人肯定我，卻又不喜歡別人關注我看著我……。但行茶時，茶客的十幾隻眼睛就是會盯著茶人的一舉一動啊。最後實在心裡沒轍又打鼓，只能問老師解決之道為何？……終於明白了我的盲點和問題所在——那就是我眼裡心裡都沒茶，我忙著注意人，注意外在環境……。

我在泡茶，卻忘了「茶」……

老師一對一的教我，她要我想像，假如我是那一葉葉一顆顆的茶，在泡茶的過程會有什麼變化？從被賞，被置茶，被澆上那近一百度的水，那會讓我（茶葉）生命被完全綻放的水，茶葉釋放伸展的一絲絲動作，都讓我擬人化了……大家不妨也試試！我因為開始關注茶本身，居然神奇似的，別的人在那當下……好像消失了……整個世界只剩我和茶。

當然，這是過渡期吧！泡茶時也不能都不關心茶客呀！就像鐘擺，整個習茶過程，一直到如今，都在過與不及之間擺盪，以期找到當時當次的中庸之道；到現在都還在實驗學習呢！大家共勉。

105

點點滴滴的記憶 勾勒出習茶的我

蔣蕙蘭

當年白衣黑裙的我翻出學校的圍牆

百無聊賴地晃去電影院卻因此與「影像」結下不解之緣

胭脂扣，如果我沒記錯

當年在永康街巷弄裡散步

誰家老房子門半掩

一時好奇推門，依稀民初的清麗女子

不笑不語地遞給我

我，隨手指的陸羽《茶經》

兩年過去

夜裡又散步經過，門依然半掩，卻鬧熱有人

再推門，又見女子，略現不悅地指點我往公園另一頭的別茶院

人澹如菊，我不可能記錯

不得其門而入

但向來與人不善結交的我

又在食養山房遇到彩排中的曙韻老師

108

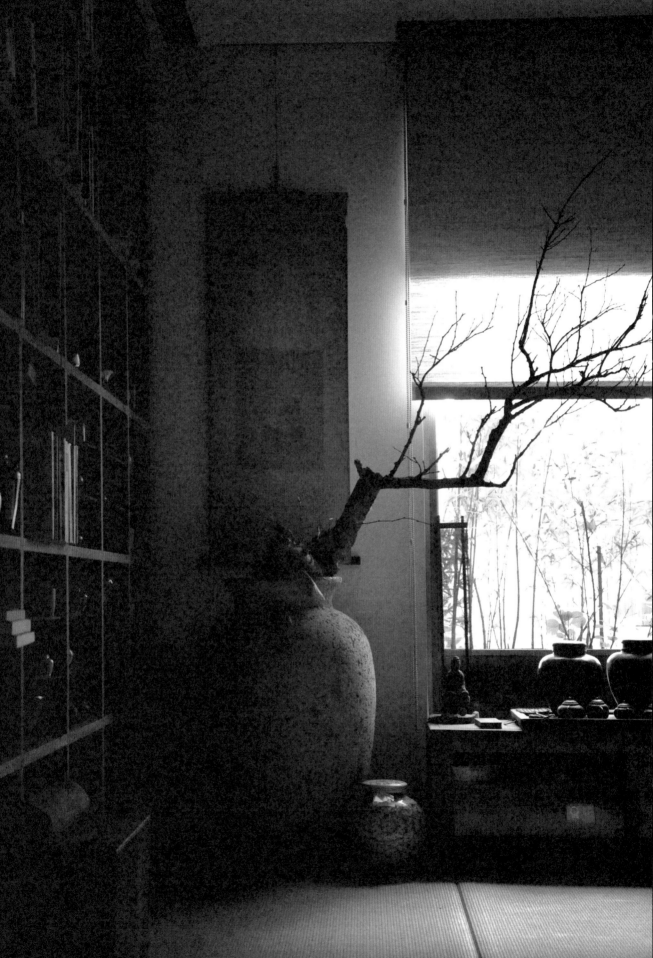

喝到一杯鳳單

好像年紀不小，事情變得依稀
記憶需倚仗某件深刻的感觸，才記得下來

好像秋天開始習茶

過年茶會老房子紅通通的
而我雙頰因初次事茶緊張而燒熱，那股熱現在還感覺到

小汕頭浸著肉桂，著實絕配，阿道在一旁啜茶不語

練茶練茶，大夥擠在老房子桌上擺茶席，期待著穀雨茶會
對面是佳琳，和我疊在一起擺的是怡嫚，而我只記得她的可愛鴿嘴壺
我用父親的小銀碗泡茶，老師借我日本女陶藝家的匙
慢動作的在我眼下墜落，然後我聽見破碎聲
匆忙打包茶道具，趕去討論腳本而客戶在等我
還是不足以原諒的脫辭
於是，對於人事物的細膩對待，因匙的破碎聲而深刻在心底

慢慢慢慢感受著四季變化

有時是老師和室後的盛荷，有時是一整株勢奇的寒梅

台北街頭的寥寥點綴的楓，巷弄裡探身出來的木棉

影響著想喝的茶及想使用的茶具

離開剪接室心想著等等喝什麼好

有時不經心的將包種投至茶碗，喝得心曠神怡

從不能理解的茶水分離慢慢理，好像才理出一點點頭緒

又會因為一時過於在意而壞了一壺好茶

茶湯活生生的告訴我過猶不及

不一昧追求特定茶，而是因與茶學習而一而再再而三的渴望對應

飲隱影茶會事茶時碰到茶客好友亦是高手，茶食休息時七上八下的備茶

一九八六年，名間松柏長青茶，既非陳阿翹也非康青雲

待燈緩滅，茶客入席，當下我一念只在與茶相處時

四下微明注水幾乎看不見壺口，事茶一念與無念之間

茶湯入口，無需言語，心神領會

是難得愉悅的經驗

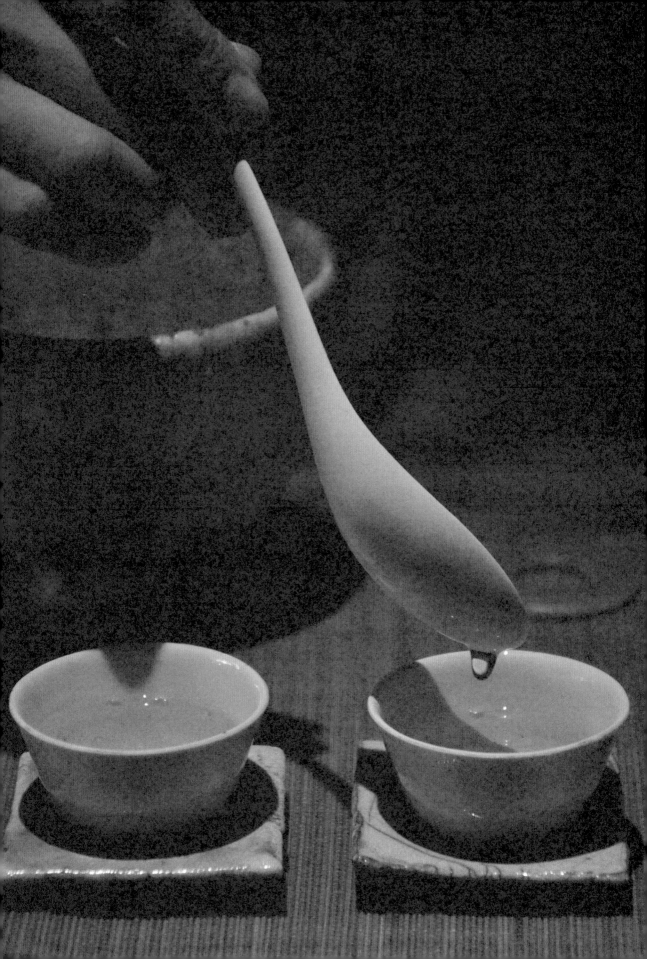

習茶習茶，向茶學習

茶似乎反應在茶湯上教我不要太在意不要太求完美

萬物皆有時

我又想起那翻牆一躍而出的我，為著動人影像感動的我

我想起可以不吃不喝不睡專心一意為拍一場可以ok的戲

我想起，為了想不起的原因擱置的劇本

我想起這些年來來往往習茶的友人的手、壺、茶湯、笑容

豐厚我的生命，以及所有記憶中的茶

跟隨

黃珍梅

小時候的我是不喝茶的，對茶沒有太多的感覺，是因為你開始喝茶。

以前不喝茶最主要的原因是因為小時候喝過的茶都是苦澀的，所以對茶一直沒有好感，小時候我們家裡比較窮，當然也就沒有茶可以喝，隔壁的伯父家比我們富裕，吃喝玩樂的事物也很豐富，加上有堂哥堂姊的照顧，伯父家是我最喜歡來的地方，記憶中伯父家的餐桌上每天都放著二個錫製的大茶壺，兩個茶壺，一個用來裝開水，另一個則用來泡茶葉，記得小時候我常常在堂姊家過夜，有時候半夜口渴爬起來喝開水，在黑暗迷糊中選錯茶壺，倒了一杯前一日早晨浸泡到深夜的隔夜茶，我不加思索的將茶一口飲盡，差點吐了一地，茶怎麼這麼難喝，自此對茶更沒好感。

隨著年齡慢慢增長開始與外界有接觸，記得談戀愛的時候，跟隨你到當時最流行的民歌西餐廳，是你幫我點了一杯蜂蜜紅茶，才又重新開始接受茶，自此之後，蜂蜜紅茶是我唯一的選擇，之後才慢慢的接觸了高山茶和包種茶，還有當時最紅的金萱，這些高山茶、包種茶對我來說並沒有產生更多的感動。

結婚後開始跟隨著先生喝膨風茶，當時的膨風茶茶濃濃的蜜香，深深的讓我想起當年在民歌西餐廳的蜂蜜紅茶，蜂蜜紅茶在我心中的地位自此完全被白毫烏龍茶取代了，膨風茶成了我的唯一跟最愛。

開店之後，在一個機緣之下，先生進了茶書院上課，每個禮拜五，看著先生高高興興的出門，回到家總是快樂的與我分享，今天在茶書院所發生的事情，每個禮拜五從

116

不間斷，持續了一陣子之後，我心中燃起了疑問？茶書院有什麼魔力有這麼好玩嗎？

好奇心驅使我，想跟著去看看，於是跟隨先生的腳步進了茶書院，一進去之後才發現自己也出不來了，從此之後跟得更緊囉，要進了門待得久的人才嘗得到箇中滋味，這些年從茶書院、別茶院到晚香室，一路跟隨著老師與同學們的學習，這是我們最終唯一的選擇。

感謝你給予的跟隨，讓我對茶重新定義，找到適合自己最愛的茶。

茶把許久未見的同學又聚在一起

林千弘

天天喝茶

既然天天喝茶，想必就不是什麼好茶。兒時記憶好像對於茶滋味沒什麼特別感受，只是有點苦有點澀，有時覺得比水還難喝，又加上長輩常說，誰買的又便宜又好喝，我怎麼都覺得只有喝到便宜，沒有喝到好喝呢？直到有一天，不知是哪位叔伯送了罐比賽茶之類的，還真是開了眼界，就在大家好奇下，像打開珠寶盒般的，小心翼翼地拿出茶葉，咦？怎麼這樣小一包？喔！因為太貴了，只有小小一包大家品嚐看吧！叔伯不好意思的說，就在那次我才真正的喝到好喝的茶，雖不知是什麼茶，只記得茶湯清甜細緻，茶香優雅芬芳，兩頰生津不止，喉韻久久不散；即使是小孩子，對於好喝的茶滋味，我想仍然記憶猶新。只見那一小包茶放了好久也沒拿出來泡，大概沒什麼貴賓來，所以「貴」茶也就省著點用，既然要天天喝茶，喝這種又好喝又便宜的就好了，爸爸說。

關於茶，認真想起來，還真是自然而然地就在生活中佔居一角。從兒時記憶裡去尋找，好像每天都看到長輩們在喝茶，圍著老大理石茶几，你一言、我一語地泡茶聊天，好不精采，好像每個人都有說不完的故事，我想到現在每天我家還是重複上演這齣戲碼，只是主角換了幾個，唯有茶這個角色還沒更換。茶，也可說是我家的「精神」食糧，好不好喝沒那麼重要，只有坐在茶桌邊，才有一家人談話的契機，好似打開茶罐子，就可以打開話匣子，好有趣呀！

茶餘飯後

每天飯後，總是看著忙碌的大人們，終於能坐下來喝個茶、談談天，而小孩子，在這時候也才能參與大人的世界，從他們身上學點什麼，當然有時候混到太晚，總不免挨一頓罵，不是被叫去寫功課或是去睡覺，總是在最精采的時候被攆走了！常常大人們要我們有「耳」無「嘴」，只能聽別插嘴，當我們只剩「耳朵」時，又要我們走，實在是很壞，然而這樣一來，飯後茶餘漸漸就變成大人的聚會了嗎？當然不會！每天還是照樣演出小孩子心不甘情不願的去睡覺，而客廳的茶几旁，照樣熱鬧。

偶有例外。有一些長輩們聚在一起，就愛比誰小時候最窮苦，又是麵粉袋衣褲，又是曬乾地瓜籤，又是拌鹽吃，又是配蘿蔔乾，而白飯榻榻米只是夢幻逸品……等等，

121

好像總評後，最苦的那個就贏了，「天將降大任於斯人也……」，每個長輩好像都要套這個理論來說明小時候多能吃苦，長大後就能禁得住風吹雨打。當傳達完一大串的人生經驗後，只會補充一句：「你們現在最幸福了，快去睡覺！」任何發表意見的機會也沒有，真無趣！真想問問。

茶中之苦

每次長輩們吃完苦瓜湯，喝完苦茶，說完人生的苦總免不了沾沾自喜，總算熬過來了，再苦的日子也難不倒我。我想可以和長輩再分享另一苦，常常在茶桌旁，聽到茶水的甜，茶的香，殊不知「茶中之苦才是茶中至味」，老師說過，而「苦水不去香不來，苦味是秀氣的骨架……」。這下子，人生香甜的果實，印證了吃得了苦的精神，長輩們原來喝茶還有這一味「苦」，別忘了下次還可以拿出來補充。只是茶中之苦化得開，人生也當如此。

茶藝館

個人偏見，不喜歡「茶藝館」這幾個字。大學時，居然聽說好多同學會去泡茶藝館之類的場所，讓我有點吃驚！「茶藝館」不是老人、閒人去嗑瓜子聊天的場合嗎？年輕人泡茶、泡妞聽起來怪怪的，泡咖啡、泡馬子好像比較恰當，要不然也去大自然牽

122

牽小手，或是圖書館傳傳紙條，一樣是追女生嘛！何必選這種老扣扣的場所？當然這

是二十多年前的偏見，我還被笑土包子哩，沒去貓空、陽明山喝茶賞夜景，真是沒情

調，我想也是，泡茶畢竟比泡咖啡久，喝茶又多是山上，茶喝多了，睡不著，還更有

藉口晚回去，啊！我還真是笨呢！偏見！

當然這幾年咖啡館的興盛之外，滿坑滿谷的茶館也不在少數，從以前的茶藝館，

到泡沫紅茶、五十嵐、小歇、春水堂、集客、王德傳、紫藤蘆……等等不同類型的茶

館，吸引著不同族群前來喝茶，所以用偏見來看茶，還真不懂得欣賞茶的風貌。

矛盾

對於茶的一知半解，產生了這種情愫。

喜歡喝茶是事實，不喜歡那種茶藝館氛圍也是事實，好似俗不可耐又莫測高深，又愛又恨，若即若離，矛盾於是產生。到底是認清了真相，因為不夠用功，又沒有打破砂鍋的精神，只在門口徘徊，是不會看到門外的精彩世界，當我沒有了藉口，來告訴自己不認識茶，就有人來為我打開一扇窗，看到了茶的精彩。

開了眼界

就好像劉姥姥進了大觀園一般。多年好友阿金因緣際會，也促使我接觸習茶之路。

跟了老師，開了眼界，一切大不同，以往所認識的粗淺皮毛，還真是偏頗，帶著偏見

的眼鏡所視無處，無一不是。所幸打開心窗，才有機會能開始認識茶，發現這個世界的無限可能，除了茶之外，更多生活中的器物、人事，讓茶真的「不只是茶」。

習茶 茶席

每個人都有自己的茶席，看你怎麼擺放。

跟老師習茶，看她從容不迫信手拈來的，無一不是日積月累的智慧與巧思，若沒下過苦功如何能應用自如，而身為室內設計師的我，剛接觸到茶，總想著嘗試各種的可能性，用不同的方式去看待茶席，用素材或布置來表現或強調與眾不同，結果往往會淪為表面功夫，而失去了深入的練習，老師時常耳提面命，苦口婆心，要我們這些設計師靜一靜，想一想，別老是忙著改茶席，好好習茶倒是較重要。沒辦法，這些設計師的毛病不好改，時常「蠢」動，好歹老師多年來的包容，也讓我們繼續在這條路上學習，雖然是從自由開始，我想終究會回到初衷，好好喝一杯茶的簡單，見山是山的道理，畢竟還是要時程來轉化吧。

沒完沒了

從習茶之後，這樣的心情與事件就接二連三連四了起來。

器物永遠覺得少一件，茶永遠買不完，茶課之外，活動也不少，茶食又不知道要

準備什麼？……生活之中，多了許多聲音來陪伴，要說人生頓時豐富了起來也不為過，書院不時有演講、茶會、茶器物的展覽、茶山茶農的走訪……好像生活中的許多時刻，跟茶是密切結合，密不可分的，漸漸的有時候又疏遠了起來，工作忙、生活忙……等等藉口來拉遠這種關係，可是一旦有個活動又把許久不見的書院同學聚在一起，這種關係很有趣，或許又可說緣份很深，想切也沒那麼容易，回過頭來，不如好好擁抱，珍惜現在。

感謝古大哥邀稿，讓我有機會回想一下跟茶的關係進展得如何，很確認的是「沒完沒了」地下去了。

専注 放鬆 轉壺蓋

溫萍英

成為茶書院的一員說來有些「偶然」。當初只是想跟著學茶的老公一起到書院喝好茶，自認當跟班的就好，同學們似乎也樂意接納我。「燈夕茶會」結束後，抽籤分組前，老師一句「萍英和老公分開，不要在同一組」，才驚覺自己已成為四下班成員。

貿然進入「進階班」，實在有些尷尬。雖一向喜茶，但很少自己泡茶，老公當初也是插班生，基本功也沒學。書院風格明確，更以風格自成，難以從坊間書籍入門。幾次茶課上場事茶，學著依樣畫葫蘆，雖勉強過關，但總覺沒能真正進入茶的世界。

擺茶席

分組後，四下班的進度是茶席設計，各組籌畫當週茶課主題，並配之以適當的茶席，每次上課等同辦個小茶會。班上幾位設計師同學操作自如，以荷花象徵夏季，水容器裡飄落的花瓣象徵著時間的飛逝，或以裝潢結餘木塊排積木茶席，不論效果如何，痕跡終是鮮明、有趣，設計感豐富。老師也說，四下班同學很願意花心思於茶席設計上，還要別班來觀摩。

只是，輪到我這種一向不甚強調品味性格，更少操弄象徵、玩物的人來玩茶席設計可就慘了。季節、節慶這種最方便的主題班上早試過了，苦思良久，實在難有新意，心想賴皮，當週就是「泡茶」。還好同學臨時建議，擺個班上尚未試過的八卦陣（就是茶人背對背坐，前面各擺一組茶席），空間格局有個變化，如此好似交代了主題。

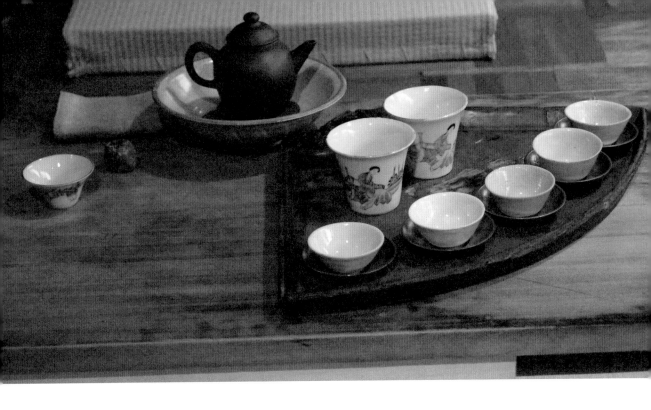

自己的茶席則仍只有獨自思量。在家裡找到兩樣喜歡的東西，一塊老檜木和老公雲南出差時從雲南麗江買回來的納西族紅色茶盤，心想既然坐地席，木板鋪地，上加個雲南少數民族的扇形紅色茶盤，茶壺、杯子、水方擺一擺，茶席「設計」完成。

老實說，自己還蠻喜歡這個拼湊。檜木板來自公公診所二樓廚房裡的舊菜櫥，六〇年代流行現代感，兼隔間用的固定式檜木菜櫥外頭竟然貼著亮光板，二十幾年前搬家時拆下，上面還留著多年累積的油垢。喜歡木頭的老公有天取出，洗淨後隨意打磨，反倒頗有歲月斑剝的痕跡。茶盤也是老件，一塊木頭雕成，納西不知是否拿來盛茶杯，反正到我手上，就叫茶盤了。當年拿回來時古古臭臭，洗淨後，和老檜木板配在一起倒是滿搭的。按照老師教導的公式，分區塊，加上小花草盆栽，心中著實竊喜。

到課上，按家中規畫擺好，按例找同學們幫忙出意見。嘿，竟有人來挑釁，說這茶席只是幾樣物堆砌而成，沒有現代感。雖說的確如此，但總不服氣。

老師來了沒說什麼，開始事茶。

點心過後，同學們仍在聊天，老師兀然坐到茶席前，開始調整起來。只見她思量片刻，似乎有了主意，將原本在前的茶盤拉下，依著扇形調整方向，再將「多餘」的茶具歸納一下，整個茶席就此煥然一新。接著要我坐下，試著身體和茶席能否相容，如此，原本凌亂、結合眾家意見的茶席，有了新的面貌與生命。

同學圍過來看，我抬頭，以略帶挑釁的口吻說，怎樣，有現代感了吧！

上課時，常就觀察老師如何調整同學們的茶席，總見老師有定見後動作飛快，雖也會試不同擺放方式，但終究是很快定位。創意好似就於老師信手拈來之間自然展現。

此番以自己的茶席驗證，突然有些懂了，老師常說，常練習擺茶席，所以一眼即能夠看出需要調整處，此難以言傳，更只有於擺放、多方賞析之間，讓美感自然呈現，功力自然累積。而創意更需要跳脫框架，只在老師說過的幾項擺放原則裡打轉，讓茶具交替於同樣的區塊格局裡試著擺，難有新貌。納西茶盤方位一轉，銜接茶碗，也讓我了解老師說的，茶會茶席要有點戲劇性，而這戲劇性，竟然就能以我原有的茶道具展現。少了這層戲劇性，真有若同學一語道破的，「只是物的堆砌」。

練茶

或是班上插班生漸多，老師突然宣布，想練茶的人可以早點來練茶。甘心對號入座，再次上課，我中午就到教室。

找了檜木桌排好茶席等老師，老師依約而來，先告訴我茶席格局，又讓我依事茶順序練習一次，我開始用水練茶。

同學們陸續來，擺地席開始上課。老師也沒叫我，讓我在一旁呆練，練了一下實在無聊，又沒茶喝，我就兀自打起坐來。打坐正進入狀況，老師終於過來，要我低下身子，感受身體和茶具之間的互動，而不是直楞楞地坐著，然後要我用心體會手、身體、茶壺，放軟身心，右手輕握把，左手將茶壺蓋子輕轉拿下，又輕轉蓋上，身心延伸到器物上。如此，又丟我一人練習，和同學喝茶去。

或因打坐一陣，專注、放鬆，轉著壺蓋，竟進入狀況。如此反覆練習良久，直到點心時間。

下半場，老師要同學們到我茶席喝茶，泡著茶，心中踏實不少。

瞭解先前為何總覺得沒能進入老師闡釋之茶的世界，境界難以明說，也難將別人的風格複製到自己身上。原來是以心、而身、而物，只有不斷練習以身心和茶具互動，對一個個動作有了感覺，何謂韻律、大小、優雅，方有個人格局。如此，行茶其實在展現人物之間的關係，而也唯有於重複之間，姿態、風格自然養成。也逐漸清楚，

為何老師常於同學們事茶之際品評茶人的心境，急促的注水聲、飄逸的眼神、濺出的水滴、倉促的動作，都告訴旁人，茶人心物之間缺乏契合。所以呀，若事茶是風格的呈現，於我們探索心物契合之際，茶人的性格，也展露無遺。

一位茶農的有機路

謝瑞隆

大約六年前，我們家中的其中一片茶園出現老化的現象，這一片四分地的茶園，共種植了兩種品種，因為生長期與採收期的不同，這樣的茶園在管理上有基本的難度。

老茶園在經過近三十年的耕種，其地力已經衰退。好在這片茶園的土層，是屬於八卦台地的微酸性紅土，土壤層相當厚實，經過評估，我們決定將表土挖開與深層土壤交換，提高地力。

當大型怪手進入整地後，我們馬上發現土壤層的深度比預期還來的厚，將近兩公尺深的土層，都是充滿黏性紅土，於是我們按照計畫，將表土的老茶樹埋進兩公尺深的區域，然後平均地將深處的土壤挖出成為日後耕種的土壤。將老茶樹埋進原本的茶園，其實是為了讓這些木質化的茶樹，作為天然的深層基肥，待其日後在土壤深層慢慢腐化之後，能夠提供肥力給新種植的茶樹，作為一種自然的循環利用。

新植茶園有許多重要的工作，但這一片茶園，從一開始就多了那麼點實驗的傻勁，與對茶葉的熱情幻想。當時我們並沒有設定要執行有機茶園的計畫，但是很多事就是來的那麼自然，在一連串美麗的想像中，我們其實成就了另一種茶園的風貌，而不自知，因為那確實不在原先的計畫之內。

當時我與我的一位好友也是老師的閒談中，談起了關於有機茶園圍籬的作法，因為很多現行的方法與成效，我們都不能理解。

因為當時我們接觸到的大部分有機茶種植者，都必須花了大錢去建設茶園圍籬，先

138

挖洞架設鐵架，灌水泥固定基樁，再用鋼索牽引黑網，作為有機茶園的隔離帶一途。

這需要相當大規模的資金投入，如果要架設茶園四周圍的話，將會是一筆相當可觀的資本支出，而最讓茶農心煩的是，黑網的養護成本很高，時間久了要換掉，而且其實對於隔離鄰園污染上，成效相當有限，還為茶園帶來一堆水泥樁與鐵柱，著實破壞茶園景觀。

如果是沒有資金投入的有機茶農，那麼就要利用原先的小葉種茶樹，選一到二行的茶樹，進行留養，使其自然長高到圍籬的用途。問題在於，小葉種的茶樹樹勢本來就弱，要長高到圍籬所要求的一·五～二公尺，何其容易，況且當時的驗證單位各家見解不同，大家搞到後來，便出現又要架設圍籬黑網，又要留養茶樹的雙重局面，這讓有心從事有機茶的茶農相當難堪。

於是那一晚，我們異想天開，我們想到，何不利用喬木型的茶樹，作為灌木型茶園的綠色圍籬呢？

當時魚池茶改場所發表的台茶十八號、紅玉相當有名。於是我們想利用紅玉本身是喬木種的性質，進行四周密植，因為生長勢的差異性，讓茶園四周的紅玉茶樹直立長高，中間區塊的烏龍茶樹便可以受到保護，無論是作為有機栽培或者安全常規管理，都可以確保茶園不受外界鄰園的影響，而且有機認證通常需要三年，三年後這些圍繞四周的紅玉茶樹，早就長得很高了，茶園被森林包圍，到時一定很壯觀。

紅玉作為綠色圍籬一途，當時沒有相關的試驗進行。台茶十八號紅玉的茶樹，能長多高，養護成本如何，會不會影響主要灌木茶園的生長？這些都是問號。然而新植茶園的工作，是牽涉到二三十年的工作與幾十萬的資金投入，因此每一項決定，都必須大膽假設，小心求證。於是我馬上致電給時任魚池茶改場分場長的邱垂豐先生，向他請益關於我這天馬行空的想像，是否可行？邱博士在聽了我的描述與計畫之後，覺得可行性很高，便鼓勵我大膽嘗試，日後再向他回報成果。於是我向他請益了紅玉相關的種植技術資料後，便著手進行這一奇特的茶園種植計畫。

當時異想天開，與天馬行空的計畫，其實並不被人支持，除了我母親與我老師好友、邱博士一小群朋友認可我們的想像外，大多數人都用異樣的眼光看待。就連協助種茶的阿婆工人，都碎碎念說：第一遍看過人家這樣種茶，浪費地又浪費茶栽！

的確，這樣的喬木茶樹與灌木茶樹複合種植的模式，會浪費部分的土地，因為如紅玉等喬木型茶樹的樹勢很強，在茶園四周長大後其樹冠面積較大，因此中間灌木茶區塊周邊便必須內縮，留出日後行走的管理通道，於是便會縮減有效種植面積。當時我們沒有想太多，只想看看究竟行不行得通，便使用滿滿的愛與祝福，希望這片茶園能夠成就不一樣的夢想。

冬天種植的茶樹，很快地度過了成長的春天，來到了炎熱的夏天。第一個問題在台灣特殊天氣現象下引發，颱風來了。當時灌木型的烏龍茶樹，依然低矮，應該挨得過

140

颱風的肆虐，然而，喬木型的紅玉茶樹，已經接近人腰部的高度了，但樹頭還不夠粗壯，這颱風一來，保證東倒西歪。於是我們趕緊買來竹子與繩線，把紅玉茶樹逐一段落用竹子與繩線給固定起來，讓樹尾隨風搖動，但樹頭不致於受到影響。就在這樣悉心的呵護與照顧下，到了滿第一年的年底，這紅玉茶樹所建構包圍起來的綠籬，已經慢慢成形了，心目中所想像的森林，也越來越像了。

隨著時間的流逝，我們發現一些奇妙的事情，漸漸在這一片茶園發生。當紅玉茶樹越來越高大，茶葉也越來越密實，漸漸地已經成了連動物也無法輕易穿越的立體圍牆，在茶園中間的感受，也跟一般開放式的茶園不太一樣，中間灌木型烏龍茶樹的病蟲危害模式，變成封閉式的，跟鄰園不太相關，而烏龍茶樹的樹勢也比一般茶園來的強健，更重要的是土壤的濕度較高，空氣中也比較不那麼乾燥，好像乾燥的空氣吹進這片茶園後，會被紅玉茶樹給消化與吸收，於是中間區域形成了一種特殊的微氣候。

一開始我對這樣的現象，感到困惑，為何周遭的高大茶樹，會對中間區域茶樹生長環境產生影響？直到我在一部討論全球水資源的影片中，看到尼泊爾山區區民的取水方式，我才恍然大悟。

在尼泊爾山區，水源一直仰賴融冰的雪水，這原本是大自然循環的一部分，然而地球暖化的影響日益巨大，來自喜瑪拉雅山的融冰雪水，一年比一年少，於是當地居民必須發展出另外一種方式來取水，來自山區的霧氣，便是另一項天然資源。山區的

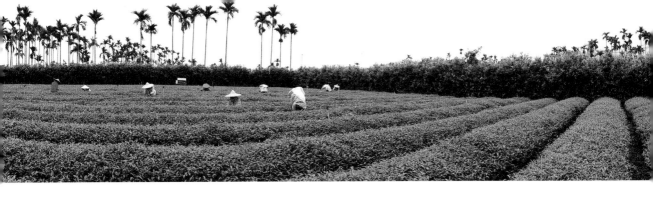

居民運用當地的天然材料，架起了巨大的網子，當網子被富含水氣與霧氣的風吹拂過後，便會在網子上結露凝聚成小水滴，水滴聚集後受地球重力影響，便自然落下到架在下方的集水管，集水管與輸水管不斷連接，從山頂到村落，居民們便不用翻山越嶺的去找水源了。這一集水的過程，完全不用使用任何電力，相關維護也非常簡便，因此在山區大受歡迎。

看了這樣的影片介紹後，我帶著好奇心在夜間到茶園去探視一下，果然，在紅玉茶樹周圍，因為樹勢高大的關係，其結露現象相當旺盛，茶樹下方都是濕的土，空氣中的濕氣，很容易就被高大的茶葉給捕捉，不僅提供自己水分，更使得中間區域的茶樹，得以留住更多的水氣。後來更發現，因為茶園受到這樣的保護，進行人工灌溉後的水氣也較不容易揮發，茶園更容易保溼，便不用太多人工供水灌溉，節省了不少水費。

紅玉茶樹綠籬的故事，還在持續成長，現在的重點已經不是這一片籬笆了，而是中間區域的灌木烏龍茶樹，一開始我們並非想要發展有機茶園，只是想做點創新的田間實驗，然而這一單純的奇想，所帶來的茶園環境與生態的改變，卻是有目共睹的，於是在第二年的年底，我們決定改變管理方式，改用全有機栽培的方法來種植茶葉，希望能帶給在地的其他農民一種不一樣的茶園經驗。很幸運的，我們並沒有遭遇太大的生態平衡的衝擊與產量的影響，中間灌木型烏龍茶樹，在產量與生長勢上，很快就達

到一種奇妙的平衡，茶樹長得很漂亮，產量還可以接受，品質完全不像是印象中的有

機茶。每每經過的茶農鄰居朋友，都帶著懷疑的眼光與驚訝的語氣，問了一遍又一遍

相同的話：你這有機ㄟ哪有可能那麼漂亮！。我只能回答說，你也可以一起來種紅茶

樹呀！然而，每每這樣交談的結果，都是在疑問與嘻笑聲中結束而不了了之。

說真的，我不知道種有機茶能賺多少錢？有時候買賣一般茶葉的訂單都比搞有機

茶來的容易。我也不清楚我這個微小的茶農戶能為這區域帶來什麼，對茶農來說我太

年輕，對環保人士來說，我也沒有那種完美的願景。現實的生活中，我只是剛好有一

塊地，而叛逆的我只想做點不同的改變來挑戰，奇妙的是我當時單純天真所作出的改

變，到頭來卻也影響了我自己內心的想法。

這些年來，當我一次又一次的發現，在紅玉茶樹上頭，有大大小小的鳥巢，散落各

個區塊，而築巢的位置一律都是面向中央區塊的方向，我心裡明白，我們已經創造出

一個小小的生態世界，因為這樣類似森林般的包圍，使得生態容易平衡，水分容易涵

養在土中，即便我的茶園只是小小的半甲地，驚訝的是我竟也能為這個地球做出小小

的生態服務，而提供這生態服務之後的階段受益者，我也有份，這樣的循環，讓我越

想越開心，越開心就越想繼續做。

在這片小小的茶園中，我們投入了熱情與幻想，做些別人不敢去做的夢與嘗試，在

現實生活與夢想的不斷修正裡，我找到了我自己的一種平衡，也幫茶園成就了一種平

144

衡，而這生態的平衡其實也影響了我內心的頻率，我的想法。原來有些事情，只有當我們親身用生命、用時間、用僅有的資源與獨特的堅持，去實際經驗過一番，才有那實實在在的體悟，那是一種不同於書上文字的瀏覽與話語言說的閱聽所提供的表像理解，這樣的體悟是用身體的感受與心靈的意識提升來提供的靈魂經驗，這是一種無可取代的美好感受。也大概因為如此，我慢慢就意識到有種不同在心中發酵，我開始鼓勵其他農民朋友一起往有機茶的方向前進，當我們了解到我們只是暫時擁有這塊土地的使用權時，我們就有責任與義務用愛的方式去照顧這片土地與在上面的作物。

我不是為了做有機茶，才來做有機農業，我是做了農業之後，才發現原來有機的農業才是我們人類需要的，而剛好我種的是茶。

習茶的強迫症

史浩霖

我二〇一一年二月因博士論文的田野研究，從澳洲墨爾本搬回台灣。論文的主題為「台灣茶文化：以東方美人茶為例」，我因此透過朋友的幫助，搬去白毫烏龍茶的故鄉——北埔。

在北埔，我與老婆蘊芬，還有從澳洲跟著我們回台的狗兒子Angus，兩人一狗住在老房子，天天過老聚落的生活。大城市長大的我，以為鄉下生活很安靜，甚至擔心會太無聊。雖然這七、八年已經去過北埔很多次，但沒有想到安靜的老聚落裡頭有那麼多好玩的東西。

我們的巷口對面就是「水井茶堂」，不少當地朋友是以種茶、作茶、賣茶而生活的，所以我們的「吃喝玩樂」生活方式也是以茶為中心喝茶、吃茶食、玩茶，天天享受茶的多元樂趣。茶葉採好時去幫忙作茶（技術不足的我無法幫忙時，至少當個夥伴），看茶葉比賽，或者泡在茶館裡和朋友們講茶話。

泡膨風茶時，水溫不可以太高，我發現自己真的很適合泡這種茶，因為這麼喜歡講冷笑話的我，每次開口都可以讓水快速地降溫。跟北埔地朋友接觸膨風茶世界的同時，我也很幸運地有機會加入「人澹如菊茶書院」學茶。每週赴台北上課，老師、學長學姊們讓我更進一步了解台灣茶的茶味多迷人，台灣茶文化的意義多深奧。

我們的一個夏天就這麼過的。

過了幾個月後，有一天在「街角茶博館」跟古大哥喝茶聊天時，我突然發現我個

人習慣變了。我想了一下⋯吃飯時，會把筷子、碗、杯子擺到比較耐看的位置，穿衣服的時候，開始覺得曾經喜歡的衣服太亮眼、不好看。古大哥笑著說⋯「我們都這樣子。」

樂極生悲，難道我也得了「習茶強迫症」？

強迫症，英文用「OCD」來代表；這些單字的意義如何？

1 「O」代表⋯obsession，有「著迷」的意思（就像很多八〇年代的好萊塢電影都是以很危險的浪漫obsession為主題）。

2 「C」代表⋯compulsion，有「強迫」、「強制」的意思。

3 「D」代表⋯disorder，有「症」或「亂」或「非正常」的涵義。

英文的涵義可能比中文的「強迫症」來得強，所以我把OCD重新定義為「著迷而產生的非正常強迫狀態」。因此，習茶的強迫症可以說是被茶味著迷的人所表現的不正常強迫行為。

難怪我泡茶時手會發抖！

看我左右，不只是我患了「習茶強迫症」。它一定是可傳染的⋯多半北埔居民都表現出類似症狀，茶書院的同學更不用說。更危險的，它也是跨種族的疾病⋯一天在「水井」泡茶聊天時，門突然被推開了，但是沒有人？竟然是我們的Angus爬牆從庭院逃跑，隨著茶香到「水井」來玩茶！（他一定是聞著茶香而找到的⋯只聽得懂英文

150

的狗怎麼能在客家鄉村問路呢？）

除了有人泡茶時手會發抖外，症狀包括：

・**時間的感官不準**：跟朋友喝茶的時候，最後發現一整個下午轉眼就過去了；剛開始上課時，緊張狀態下泡茶，每一秒則等於一個小時！

（進入病態的後階段時該症狀會消失）

・**嗅覺的幻想**：聽說在北埔有一次，有人只是注水準備泡茶，某個病人就高喊：「什

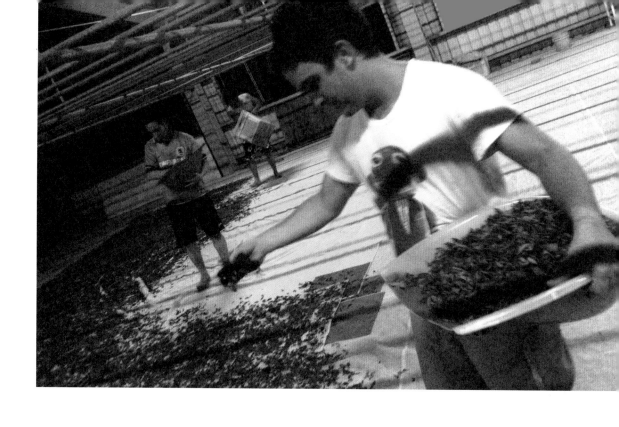

麼茶那麼香?!」明顯進入嗅覺幻想狀態。還有一次，有人錯誤的把已被別人喝完的茶杯提到鼻空下吸氣說，留下來的口水「很香」。

（進入病態的後階段時，嗅覺倒是越來越敏銳）

· 失眠（在北埔夏天芒種時最嚴重）：不少作茶的朋友會有該症狀，常常會連續幾天無法睡覺，聽說作茶的量更多，失眠的狀況也相對更嚴重。

（進入病態的後階段時，失眠的狀況也相對更嚴重。）

· 心情不穩定（初級的習茶者為最嚴重）：第一次擺茶席，覺得很美，很傲慢的想：「我很有天份！」現在看當時拍的照片會嘆氣，覺得醜死了（我好丟臉喔）！一天對自己的能力有自信，隔天又會完全失去了自信，真是苦中有樂的。

（進入病態的後階段時，心情則變得很平靜、穩定。）

· 失語症：有時喝到很迷人的茶，很難形容，味蕾無法跟頭腦溝通，我當時最怕別人問我的意見（人生中最難的中文口試）。也有一種「群式失

152

語症」，有時候曙韻老師向同學問問題，我們都像似患了失語症，全部忘記怎麼講話，無法回答，那時刻雖然房間沒有鐘，鐘的「tick…tick…tick」還聽得很清楚。

還有另外一種例子，就是病人會記得東西的名字或是搞錯用法：比如我最近經過機車零件的店誤會老闆賣的是茶具，機車零件的大小、形狀、色澤都合乎我的要求。

我跟老闆買一套，他說會幫我換新的，但我說不用，我就是要那些生鏽的破銅爛鐵，老闆想的沒錯：我這個人有問題。

我們還是對習茶強迫症的病原學不太清楚，到目前為止，只能夠排除是細菌和病毒的影響。我自己認為，可能是茶葉本身的魅力而產生的，一種物對人的神授力量。

茶強迫我們做什麼？對我們有什麼要求呢？茶味與茶藝都很美，但對我而言，習茶的目標跟「生活美學」無關。「美學」常常當「消費」和「購物」的藉口，但是習茶的目標則是一種「製作」。習茶也不是「文化創意產業」，雖然茶是個商品，茶文化的底蘊和價值不能萎縮成經濟的層面而已。看著我的茶友都很用心，用心作茶，用心泡茶，使我開始想，也許如弓箭手中的目標，這種「以茶為中心」的生活也可算是「以茶味『中』心」，讓習茶者培養良好「非正常」的素養。若茶的魅力能夠逐漸地強迫我們做「人」，希望我的強迫症不要恢復（手停止發抖就好）。

白毫烏龍的相遇

吳玲禎

這個緣份，要從桌上的一顆茶籽說起。

二○一一年的八月盛夏，一行人來到北埔，溽暑連降火的椰子汁也失了味，只覺乾澀。當天依稀記得是七夕，學長對於遠道而來的我們熱情以待，頻頻示意晚上備有好酒好料定要言歡，殊不知這群人是說好要來做茶看茶的，著實負了學長盛情。還記得學長特地空了假日整天，陪我們上山頭看了好幾處茶園，山頭不高，蜿蜒而上的山路已讓人頭暈，但僅只十分鐘的車程卻讓我們難以置信，驚呼這樣海拔也能種出傳說中頂級的白毫烏龍！

行程最後一站是姜禮杞老師的茶園。一下車，觸目所及都是矮小稀疏的野放茶樹，園子不大，樹也矮小，歪歪斜斜的茶枝與大小參差的葉尖倒是讓旁邊的野草與昆蟲有了暢快活動的空間；蹲下細看，好多蟲兒如天牛蠅類與蝴蝶倒是不怕生似的玩耍，彷彿知道這不速之客的我們不會久待似的，自顧自地玩耍工作，也不理會採了顆茶籽的我。茶葉因著採收期，著眼者已不甚多，但高低錯雜之山勢一眼就讓人可以想像採茶阿嬤的辛苦，比起其他北埔茶園一分地百斤，竹山名間的一分地幾百斤，還有阿里山高山茶的千斤，這裡的阿嬤可能只有七斤的產量，對於算重量計算工資的採茶這行有多不划算！但除此之外，這裡的茶樹毋寧有著與大自然生死休憩的天命，雖然遭受著蟲子們的打擾，卻也享受著生態圈的蔭佑；比起其他茶園密集且人工加速的豢養，這裡倒份外有種野孩子的快樂！姜禮杞老師因為父親的病痛誓言下一代不要再遭受種茶

施藥的茶害，倒也間接地造福了這群歡樂生息的蟲子，和貪杯的我們。

離開時，只記得腳步遲疑有點捨不得，不是旁邊環境如何，而是那茶樹自然生機的姿態很令人感動！尤其這一年來因著工作計畫探訪了些許茶山之後，即使是某些標榜有機的茶園，除了近年開始不施放農藥以自然農法獵捕蟲子外，仍免不了施放肥料；

比起鄰國日本對於自然農法的堅持：要土地經過十五年的休息，確定無任何農藥殘留，且須方圓十公里亦無人施放農藥的嚴格有機標準，更令人佩服的是日本人細心計算研發出來的間作休耕方式，試圖讓土地回到最原始的狀態，藉由生態圈的重建，讓

植物的養份來自天然，培育了適應自然的母株後，其對於旱災蟲害都有極強的抵抗力與存活度；即使要防過量的蟲數，也絕對採取外圍種植香草植物的方式，絕不採用人工獵補裝置，那自然的生機正是人們能與大地和平共存的最好見證。

午後，學長邀了姜禮杞老師來一起泡茶，順道拗他幾泡好茶！人遇上茶，或者茶來到生活，心情和氛圍總為之一變，外頭北埔的豔陽依舊，但姜老師脫下了昨晚為我們製茶時的認真態度與收斂起狂傲藝術家個性，與學長笑鬧叨唸著也要來書院一起學泡茶之類話語……頓時酷暑隔絕，只剩下親切隨和，但心裡的溫暖卻又綿長。

姜老師與學長體貼我們不是手頭寬裕的學弟妹，帶了今年的「頭五」與私藏茶，學長也唸著古二去翻找「太極」與私藏老茶……姑且不論這些茶目前在市場上都是六位數等級的茶，只見學長和姜老師豪邁蓋杯起落之餘，也不忘吆喝我們拿茶具自己來練習練習。「有好茶喝，喝到好茶，是種難得福氣」，而在高沖低泡，滑水旋仰之間，杯中天物起伏翻轉，陣陣清雅蜜香彌漫開來，好似沾了糖似的久久化不開。姜老師豪邁的話語在茶湯之前，彷彿都慢了下來，可以看到一個熟稔製茶工藝的老師是如何珍視地拿取茶葉，像極了待自己即將出嫁的女兒，而學長豪放的動作在擺席與注水上也飄渺著溫柔眼神；這時，在旁邊的我們其實話不多，因為感動都滿盈在舌尖、眼裡，沒人想說話是因為怕一張口，蜜香就要破壞。

後來，拿了把老白磁與朱泥上桌，學長要我用白磁泡，怕老朱泥修飾過了頭；這

時的我心裡頗不安，不好惶惑地說這把剛從老家整理出來，壓根沒泡過呢！但總是幸

運，能有機會親炙好茶。試著把奔波兩天的心開始回到某個安靜的角落，讓水注滑落

葉面，隨著翻滾，一片片茶葉這時慢慢落定。執起壺柄，出湯，隨著香氣四溢，安藤

白茶盅承載著今年的頭五傳給其他人，面前一杯美人。

掀了蓋的磁壺依稀吐納著茶氣，而壺裡葉底紅透的邊緣，總閃著些平緩的銀漾。口

中微微的焦香是剛焙好的明證，跳躍著屬於老白磁也掩飾不了的年輕；澄紅的水色透

著微微花香，像夏夜裡院落飄散著的玉蘭，還有些夜來香。

後來峰丞以蓋杯表現的陳年白毫，則紅濃明亮，醇厚而綻，淡淡回甘，舌頭彷彿從

另一味覺空間醒來，一點也不輸給其他凍頂或高山老茶！當然其中夾參著學長的得意

與姜禮杞老師的慷慨，倚著這樣優質的有機茶園與嫻熟工藝，賣著這樣的市場價格簡

直就入不敷出，比起台北都會許多炒作過後的有機茶，這有著身為達人名匠，外界怎

麼買也買不著的驕傲。

時光很輕易地濃縮在這杯茶湯裡，一九八一年的茶葉迅速返老還童，從潤喉到心

田，每片茶葉，都蘊含著過去的清晨露水，薄曦霞光，空氣土香⋯打包放心交給時間

保管。我們彷彿從中喝到了北埔當年的風土，和製茶第一姜師父當年神奇手藝。

習茶以來，對白毫有些莫名偏愛，只因每

輕啜細品間，目光也被茶色輕晃浸泡著。

每入口，那甜香總引領我回到小時南方鄉下日式宿舍的夏夜，院子中彌漫著夜來香玉

蘭與曇花的流香，但記憶中外公外婆從不泡茶，藉著他們留下的日本茶具，卻又緩洩出三十年來不曾稍減的關愛。

天地者，萬物之逆旅。光陰者，百代之過客。忙與盲中，我們因白毫烏龍重建起時間。

積重難返的時間，在一杯茶湯裡舉重若輕。茶啟動的更可能是我們的心？

在茶人品味茶水之姿，時間被時間扣留，時間被時間融化，時間被時間延長。

人們追求有機之餘，常只自私地衡量健康，於是花了時間追逐金錢，到頭來卻又得花大錢彌補健康；很少在大自然的立場去思考，什麼才是與自然和平共處的方式？做什麼才能讓三十年後的下一代能有一樣的好茶？能再有夏夜院落扇涼的天氣？時間的重量，有時不過是這杯茶湯，十年後仍安心喝它，我們才能隨之輕鬆。

現今人們總在盡責中求滿足，在義務中求心安，在奉獻中求幸福，在空虛中求進取。爭逐之餘，原本闊大渺遠的塵世，只剩下一顆自私的心。

何若有幸，行走光陰茶海，在絕美今朝相遇，遇合盡興，不問悲歡。就像仍在案頭的茶籽，安靜地。

在茶中修心，在修心中喝茶。

163

習茶

習茶至今年歲仍短，既無法隨心所欲泡出一壺動人的茶，在茶文化上也無法論述一二，只好期勉自己一路跌撞情景，或可作為想一窺台灣茶精緻感動的堂奧者些許鼓勵。

談到茶，還是必須心虛地承認——從前的自己，從來不喝茶。

那一陣子，剛習茶，還是茶書院裡最青澀的小學妹，雖然每週總為了茶課要穿什麼才適合茶席氛圍而傷腦筋，又為晚上喝不出老師要我們分辨的茶湯而苦惱；但一踏進昏黃陰翳的晚香室，空間與人的感應，自然不由自主地讓心安靜了下來。

古樸的茶桌，縈迴的茶煙，老在週二晚將全班八個人的心凝聚著，茶成了老師與我們彼此生命中特殊的溝通信物，誰要是不如意，會有一盅溫暖的茶等著；雖然老師老唸著我們要多發表自己對茶的想法，殊不知大家最期待的就是每週這一晚心靈片刻的安寧，室內往往除了茶香樂音，還流動著屬於東方含蓄而內斂的人情。

那時傻傻的我們，同學各自有著白天的工作得忙，並非專注鑽研的茶人，沒有太多金錢與心力被劃分在營生之外，課堂裡常是老師價昂且稀少的難得好茶，葉脈俊秀地排排站著，我們卻拿它泡出咬舌苦澀的茶湯，難為了老師辛苦安排課程內容與茶食搭配的那些時光。

偶爾，老師看不下去好茶如此蹧蹋，便親自示範——席茶。

壺與茶看似隨手，實寓有深意。手捻茶匙，將觸感緊實的茶葉顆粒滑過茶則，輕輕躍入圓潤而飽滿的壺腹，再緩注入水，氤氳煙霧撩撥著有堅定氣勢的直洩水流，仿佛有著古琴音律般的律動；旋覆壺蓋，約莫是緩慢調息的片刻時間，老師的躍水總是漂亮的舞出一道弧線，不急不徐地將茶傾注盅心裡，白色霧面安藤襯托著金黃的色澤，水面搖晃的高山茶特有果膠要一陣子才能分別出來。

最簡單的只有隨茶湯而瀰漫的香氣，總讓我們小心地不敢發出聲響，生怕錯過了稍縱即逝的重點。啜一口，從舌尖，慢慢釋放到喉頭，真正的好茶會讓身體自然互動著

166

愉悅的反應。台灣高山茶透亮的色澤，淺淺淡淡地帶著高山雲霧的味道，若在秋涼，還能感受到高山冷冽的溫度隨茶湯竄入舌尖，清醒後又慢慢散開，留下沁人心脾的鮮活初茶味道。

其中，自己最愛的是白毫烏龍，嚐起來蜿蜒流轉的滋味常令人不自覺嘴角漾出微笑。那樣美麗的暖紅，總奇妙地在炎熱夏天給予一絲香甜，那深邃色澤就似黃昏緋色晚霞儘給冬夜暖意。由於茶書院古學長的慷慨相授，每每見到這美麗的湯色，也不免要多蕩漾著幾分溫度。

每週在課裡的充電讓所有現實生活的壓力，在茶葉中積蓄著的悠遠陽光中點點釋放。飲茶後，內心的感動總飽滿得似乎充溢而出，言拙不足以形容，只覺這茶的神奇恰如其分地，無論什麼時候都有著獨到的詮釋。

曙韻老師透過茶曼妙地揮灑一壺奇蹟，無論是上好或有些缺憾的茶，完全襯出茶質歷經寒霜，煉經烈燄成就出的甜美。只惜對茶齡尚淺的我們而言，這些有時太難體會。後來，慢慢隨著燒水壺咕嚕作響的沸聲聽熟，才能逐漸瞭解到茶、壺、杯、盅都在在影響茶湯，而真正難以言傳的水與人，才是茶的靈魂。

茶，有時應該是種無言的觸碰，橫越時空，非世俗的道理所能企及。

無言的碰觸，當然也包括生活。生命裡許多事情，像是命中註定般，讓你大老遠兜轉了一圈，還是回到那剛經過的地方。

因為學茶，竟莫名地發現了外公六十年前的祕密。家族中無人喝茶，自然不可能有著任何與茶相關的道具。留日的外公過世好些年，去年整理那日式老房子時竟翻出整箱茶具，箱子陳舊到應該是二戰期間回國後就不曾開箱的模樣，媽媽和幾位舅舅聊起竟無人有印象；經幾次討論，還是細心的母親憶起外公當年似乎偶爾提及的日籍房東女兒，因著電影《海角七號》的熱潮，這也就成了順理成章的解釋。

畢竟，印象中孩提因著戒嚴時期《槍炮彈藥管制條例》深怕無端牽連而把漂亮的武士刀沉入院子裡古井的外公影像還在，似乎也只有這美麗的遺憾，能解釋它被完整保留的原因。

後來，幸運地因為自己在上茶課，家族裡也無真正懂茶的人，陸續就把這些重見天日的茶具慢慢地交到自己手中。每次接到貨運包裝而來的茶具，也許比不上同學們那價昂精緻的老件，但想到它們是怎樣地與外公踏上駛向基隆港的最後一艘運輸艦，又怎樣在漫天美軍的轟炸中躲過擊沉戰火，來到這南方溫暖的日式院子，卻又因著不能說的祕密而開啟五十餘年的塵封歲月。

若你能換個角度，從不同的方位觀看這一切，遂看出世界如萬花筒般，那樣無盡變化，又相互疊合的意義。在天上的外公見到自己辛苦護衛的道具們和自己最疼愛的小孫女有了連結，想來溫文儒雅的他一定也正點頭微笑。

茶席最講究唯美的精緻，人們也習慣了用眼睛去評斷幸福，如果，用心靈去感受這

168

一切，也許會更美。許多真實屬於自己的曾經，哪怕直到暮年蒼蒼，也是我們追憶的理由。

常常下了班回到家，為了一個讓自己溫暖的理由，總是奢侈地為自己開一個小小的茶會。

這段時間以來，自己的生活一直被一些無用而瑣碎的理由所充斥，那些讓人煩悶而堵在心底的情緒，有些是我們必須承受的重量，有些則完全來自人內心不斷膨脹的慾望。

為自己好好泡壺茶，讓心情做個總結。許多事情可以完全遺忘，有些則會像茶漬般沉澱，留給自己在未來的時光中慢慢品嘗。

透過一杯茶有機平實、源遠流長而生命力不減的方式來體現文化，以生命自身為學問的體現之場。煩惱也許都能消融，展現滋潤的效應，滿盈能量，為明日也許會到來的陰霾風雨積蓄力量。

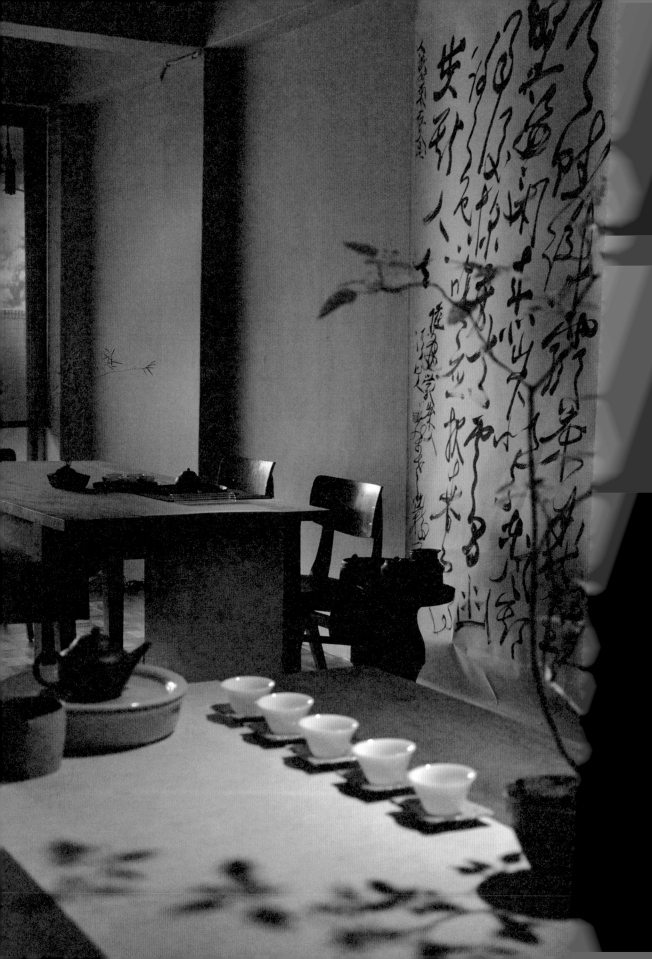

記憶中幸福的味道

任政林

那天上山泡溫泉，漫步在山間裡遊盪，大樹林立，忽密忽疏，光線流洩而下，石頭砌成兩旁擋土牆，在那轉彎處，佇立的老樹，迎着風不斷續的飄下黃色小花，剎時呆立驚嘆此一景緻，樹旁幾畦菜園，迎面撲來大地泥土的氣息，腦中不禁浮現鄉下的畫面，赤足奔跑過的田野，秋冬收成時田埂席地而食的午餐，躺在太陽曬過衣物的味道，那陣陣溫暖浮上心頭，喔！就是，記起了「晚香室」喝過老師的茶，記得的味道。

茶，以往是不喝茶的，但怎麼二十多年前，就會去喜歡買鐵壺、風爐、茶器皿，總是有那種不知的感覺或是記憶，買回來擺著也心中愉快，沒事擦擦摸摸、甚至半夜坐在燈光下欣賞，也覺得滿足，工作忙碌也不去在意，但這些器皿對我總是一種

173

召喚，似乎在等待一位老朋友般，安靜的在那兒。生命的軌跡不停的流轉，內在的起伏也不可預測，當周邊的人、事、物慢慢的在不知不覺中，時光已飛逝。回頭一望，物境已非，諸般的無常，內心總有許多的悵然！日子中所追尋的已不復往常，心境和想法都在一層一層的自我撞擊和探索行徑上。有天，接到一通朋友的電話，告知有個茶道空間，那是我所喜歡的，無奈電話聯繫，已滿額，課也開始上了，好吧，親自拜訪，仍遭謝絕，茶空間也不對外開放參觀，絕望之餘，留下電話黯然回家。不竟想再過了一天，卻接到破例插班，真是喜出望外，沒想到這就是我習茶之旅的開始了！

進到「晚香室」的第一堂課，真是無限的驚喜，茶人怎這麼幸福啊？這樣的生活空間，陳現眼前的每樣茶器，擺置的美感，都讓我目不轉睛的想要看飽它，從這樣的空間，老師用的器皿，茶點的啟發，深深的烙印在心裡，回家後，開始去除用不到的器物，一個階段又一個階段，從外境到內心，從內心相應到生活，用不到的器物實在太多太多，一次又一次的清理、轉送，就一次次的看到平常生活中太多的貪念和不捨的執著，借由器物的清理，心中也跟著沈澱寬廣，但光是用不到的器物，也自設分級，到現在才清理出用不到，但是卻貪愛執著的器物，設計師的皮件皮包，印度買的絲質衣物，泰國買的雜貨，尼泊爾帶回的老布，誠品看了幾回才下決心買回的名牌皮鞋……等等。擺放著，只是喜歡，也鮮少用到，在幽暗的油燈下，看著壺水煙氣瀰散，靜靜的喝下這杯茶，下定決心，今年過年前，一定要全數清理，也讓內心跟著安

175

靜的迎接明年的開始。

每回上課，老師對茶的教導之外，延伸出對生命、環境、人生觀的探討，總是感受滿滿，收穫豐富的珍惜著那聽聞著的片刻，要有這樣對「茶」的專精，對生活美學中，插花、繪畫、書法、音樂、文學等，都這麼獨到的涵養，怎麼了得，記得「戲元宵」茶會，現場音樂一出，整體的鋪陳進行，所設計的每一環扣精準的表達，除了享受那美好的情境，更是從中獲取了不可多得的學習，工作人員要像「壁紙」一樣，安靜的存在活動中去完成整個茶會，自己份內的事情做好之外，還要關注到周邊的需求和協助，啊！多麼好的修為呀！這樣的訓練，人與人之間，就不再有摩擦、隔閡了！

年前濕冷的寒流，屋頂滴滴答答的落雨節奏，窗外散落滿地的黃葉，看著玻璃上滑落的雨珠，一線一線的分割院中的樹影，正是起炭的時候，看著跳躍的火星，水也慢慢沸騰而出松風聲，傾入壺中，熱呼呼的水氣冉冉升起，絲絲飄盪猶如狂草般布入虛空，舒服的浸在承中的壺，暖呼呼的，屋內瀰漫著一股祥和的氛圍，提壺注水，低頭凝視，卻見瀑布般，湖面濺起漣漪，獨自的喝茶，落寞中卻享有了那份寂靜。

茶席的擺設，器物的調性，跟在老師後面，見到經調整更換器皿後的茶席，每每感到驚訝和啟發，不曾想到的呈現，怎有這樣的才華和智慧，實在是迷人的創作，深深的被吸引著，那樣的美感，又不斷的變化，因時、因地、因人，而層出不窮。猶如茶湯，同一支茶，在不同的人，不同的壺、溫度、時間，所展現出各異的茶湯滋味，每每課堂上都令我兩眼發亮，對茶的深奧，感到不知如何進展？要如何去把每一支茶的特色、個性泡出來，又如何去品味出不同茶在口中的味道、變化，身體的感知如何？

真是有些摸不著邊，難怪老師習茶至少要五年，慢慢能進入到「茶」的這塊領域。只好自我安慰，用心去感受，靜心去泡那壺茶，從茶席擺設、備水、溫壺、入茶、注水、出湯的每一動作去練習，去感覺那流程中，心在哪裡，呼吸與肢體的放鬆，靜靜去體會和享受那「茶」不只是茶的當下，這片刻總串連至生活中的思緒和行為，難怪會是有那說不出道理的為什麼。每回上完一堂課，回到家中都已深夜了，但心情卻是豐富飽滿，課堂上同學的分享，老師的啟發，耳邊仍縈繞著，喝了那麼多老師提供的

178

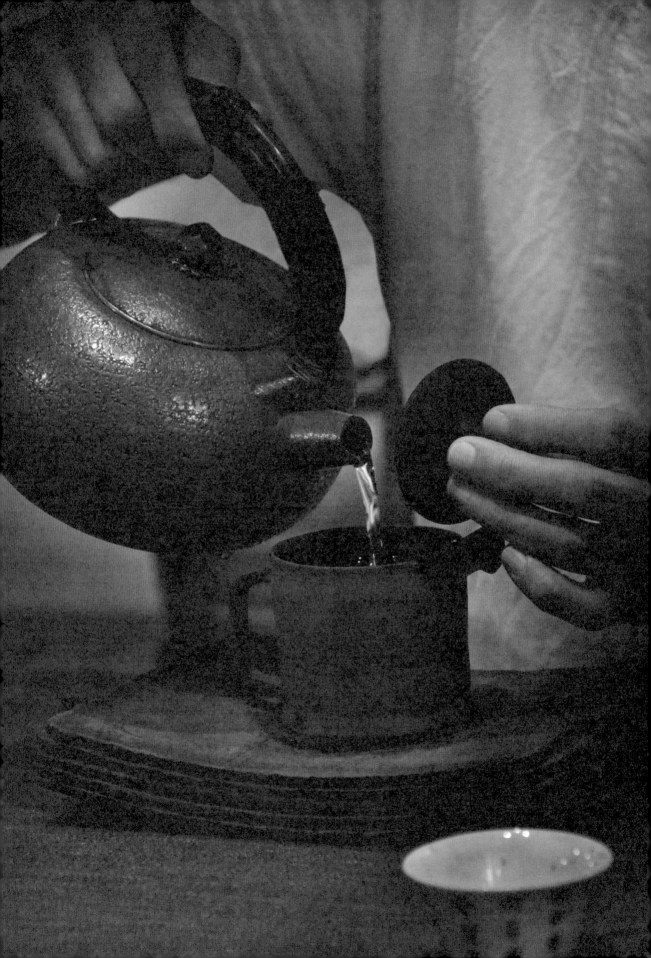

好茶，精神也亢奮難以入眠，就覺得生命都在微妙變化中，為什麼朋友都會好奇問上課教什麼？總是不知如何回答。

星期三晚上是我們這一班的固定上課時間，下午在書院上古琴課，再次跟老師確認時間，以便回覆備茶食的同學和回覆同學上課的通知，已經五點了，老師臨時改變主意，大家一起去用餐。天氣實在太冷了，遠道的同學一一通知不用上課，接電話的那頭，一時都不知如何是好！「呀！不上課，那你們在哪裡？」「在晚香室，在做什麼？」「為什麼不用上課？是不是你們要去哪裡玩？」「或是要去吃香喝辣的，我也

要去！」「不管，要等我，我現在要趕過去……」哪，這就是我們的同學，上課有時就亂它一下，也真是太有趣了！跟老師一起的活動都很難得，互動中，都是學習的內容，看老師對食物的安排、搭配、想法，都是一次的驚豔。

今早起來，天氣依舊寒冷，屋外的雨仍落個不停，起了炭火，想起昨晚的蒸蛋捲、豆漿火鍋、現做豆腐、芝麻沾醬……還是回味著，喔！還有湯底熬的粥。對，今早就用炭火來熬個小米粥，一邊攪拌，再加些海帶芽、葱花、再打個蛋……看着市川孝手做的陶鍋光澤，被木炭燻黑的鍋底，窗外雨聲仍不斷落着，打開木蓋，冒起一陣水氣，端上桌來，拿出了葉子親手做的豆腐乳，入口的暖和感受，啊……生命的每一片刻，就是這樣幸福的感覺，原來習茶的過程，記憶中，就是這樣幸福的味道，夢想裡，一直想開個茶館，分享來的朋友，那天夢想成真。朋友啊，您一定要來，請您來喝「記憶中幸福的味道」，那一杯好茶。

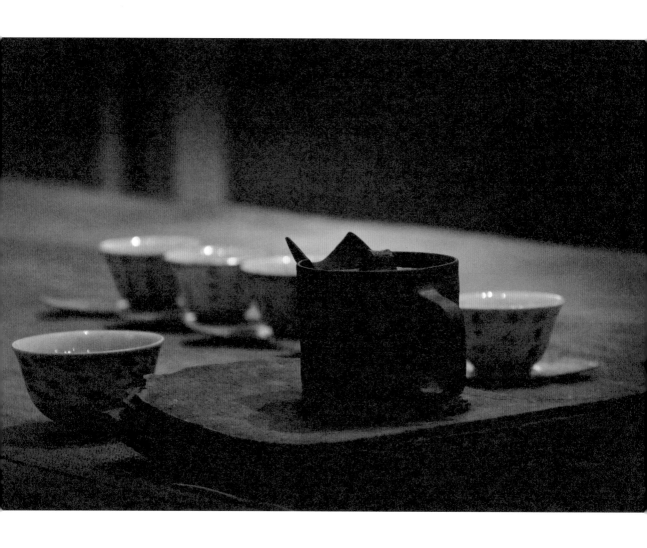

千把壺 萬片茶 貝勒爺

郭永信

「千把壺、萬片茶、貝勒爺」本是一頭栽進三十一巷的老書院裡，借用禪宗裡的「德山棒、雲門餅、趙州茶」一句玩笑的話，嘻嘻同學們用的，如今學長、學姊都用這稱號來呼叫我，真令人汗顏實在承受不起。

回想進入壺與茶的世界裡已有二十九載，跟曙韻老師學茶，才瞭解學茶人的品味究竟是什麼。在茶席這個藝術領域，我是個新人不敢多言，僅能對玩壺與茶提供自己經驗與大家分享。對玩壺遵循四不原則：一不以貌取人、二不照本宣科、三不追精求名、四不看殘認老。一九八三年剛剛退伍，因工作關係接觸到許多客戶，他們都以泡茶待客，引發我對壺的興趣與收藏，碰巧也遇到台灣茶壺界第一次崩盤，剛好也是茶壺落款從中國宜興款（警總取締）改到荊溪款、制壺人款，轉型分隔的年代。台灣在股票上萬點後崩盤，一些有心人士將資金轉向茶壺界，壺價一飛衝天，我也不例外加入瘋狂隊伍中，並遠征丁山大肆蒐購（當時大陸宜興壺不准進口）。隨著台灣對宜興壺開放進口，宜興壺不再是少數一群人把持後，沒幾年光景就崩盤了，宜興紫砂一、二廠相繼關閉。宜興壺淺分標準壺、花貨、名家壺、古壺，由於仿名家壺、仿古壺魚目混珠充斥市場，建議「多看」、「多聽」、「少買」為買壺的六字真言。我亦遵守曙韻老師教誨：茶人是藉由器物修行之人，亦不在茶具型式，一切隨緣，練就到「心手開適」的境界。

一九八九年在泰國百貨公司第一次邂逅普洱茶，那是中國土產進出口公司辦的海外

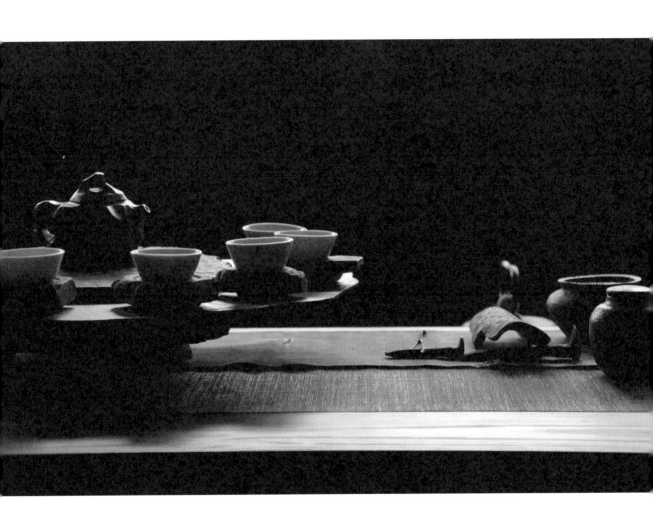

展覽會看到的，一片二十元泰銖，當時泰銖與台幣是一：一，買了幾片放在家裡沒喝（因為苦澀難喝）；此後有過境香港也會駐足上環堯陽、林奇苑等名店買些鐵觀音、不知年的普洱茶擺在家中。在那個年代我跟大多數人一樣執著於台茶品茗，前茶聯會會長呂禮臻前輩也說，當年推廣五萬元一筒號字級普洱茶，常常也被退貨，原因是喝不習慣。不知曾幾何時普洱茶變成全民運動，大家朗朗上口，在台灣發揚光大，最後衣錦榮歸故土，老普洱茶離我越來越遠⋯⋯

個人淺見老普洱茶是國共內戰歷史悲劇下的偶然，被困鎖在香港，隨著九七大限腳步越來越近，在港人恐共不安九○年代，一批一批保存了數十年的陳化普洱茶，被一

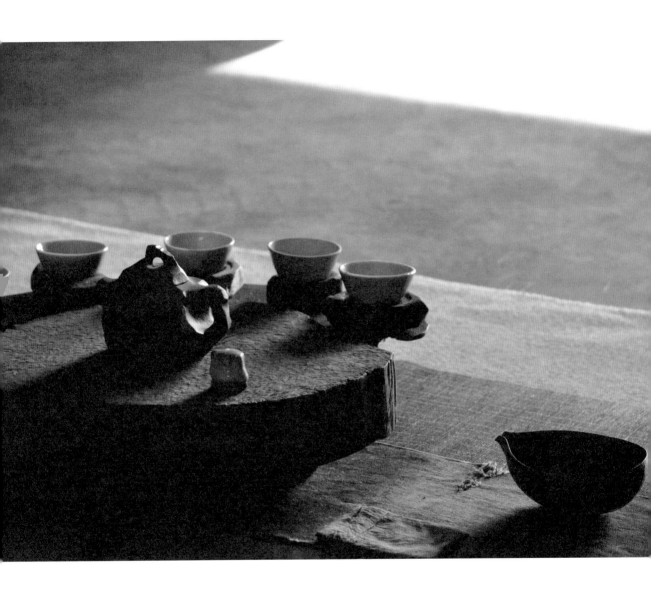

些台灣和香港商人無意中發現，釋放出來並碰撞出璀璨火花，大批的漂洋過海到了台灣收藏家的手中。上百年的老茶四大天王——同慶、車順、福源昌、宋聘號及印級普洱茶，就這樣從我眼皮下一溜煙的走過。一些台灣和香港商人他們根據這些普洱茶的外包裝，沿著普洱茶的足跡找到了易武。

當時茶界流行著喝熟普洱、品老茶、藏生茶，從此又一波新普洱茶全民運動展開，這次更加入大陸新的資金，一發不可收拾，我又不免俗加入廣州芳村這場混戰，套句內地名詞，最「紅火」之時的新普洱茶，一小時報價三次，你不立即下單就買不到了。當然璀璨的煙火也有謝幕的時候，二〇〇七年紅火的新普洱茶回歸到寧靜——崩盤，中箭的是茶廠一一落馬，我也安靜一段時間。

二〇一一年茶商又找到新的活水——百年古樹茶，老班章產地茶青報價二千元以上人民幣，到了終端消費者一片老班章新普洱茶要價一萬多元台幣，其它各大名山新普洱茶亦一同升天了，我此刻又站十字路口，何去何從？到底是茶海無邊回頭是岸，還是勇往直前永不……當然，現在跟曙韻老師學茶的我，心中自有定見，翻閱古籍「普洱茶記」阮福、公元一八二五年撰，對土之評論：云茶產六山，氣位隨土性而異，生於赤土或土中雜石者最佳。又可從景東郡守黃炳採茶曲中一品味實證為何？在此借用老師看法——孤僻是茶人應有的特質，獨享茶湯寂靜之美，鑑古知今，不陷入人云亦云之中。

〈採茶曲〉　黃炳　清代光緒，景東郡守

正月採茶未有茶　村姑一隊顏如花

秋千戰罷頭春酒　醉倒胡麻抱琵琶

二月採茶茶葉尖　未堪勞動玉纖纖

東風駘蕩春如海　怕有余寒不卷窗

三月採茶茶葉香　清明過了雨前忙

大姑小姑入山去　不怕山高村路長

四月採茶茶色深　色深味厚耐思尋

千枝萬葉都同樣　難得個人不變心

五月採茶茶葉新　新茶遠不及頭春

後茶哪比前茶好　頭茶須問採茶人

六月採茶茶葉粗　採茶大費揀功夫

問他濃淡茶中味　可似檀郎心事元

七月採茶茶二春　秋風時節負芳辰

採茶爭似飲茶易　莫忘採茶人苦辛

八月採茶茶味淡　每於淡處見真情

190

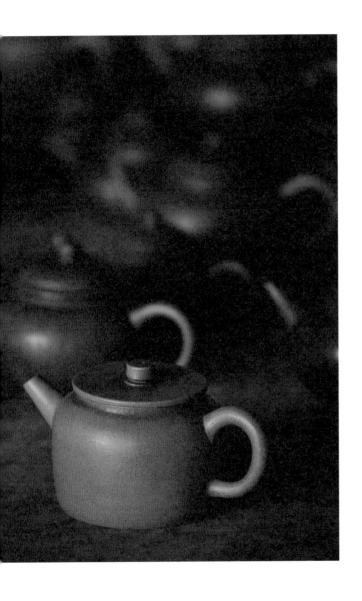

濃時領取淡中趣　始識儂心如許清

九月採茶茶葉疏　眼前風景憶當初

秋娘莫便傷憔悴　多少春花總不如

十月採茶茶更稀　老茶每與嫩茶肥

織縑不如織素好　檢點女兒箱內衣

冬月採茶茶葉凋　朔風昨夜又今朝

為誰早起採茶去　負卻蘭房寒月霄

臘月採茶茶半枯　誰言茶有傲霜株

採茶尚識來時路　何況春風無歲無

——原載民國《景東縣志稿》卷十八‧藝文志

就如清代阮福所言：云茶產六山，氣位隨土性而異，生於赤土或土中雜石者最佳。

我們可找熟識茶商找尋合理價位古樹茶，如春尖貴可買谷花，谷花是七月採茶。

茶二春，沒有茶的生澀口感，而有淡淡香味亦屬不錯之佳茗，現在正是品老樹生

茶，而飲新樹熟茶之時，如要增值可買大益普洱茶，因為有一群死忠茶商在追逐它，

若要品茗可要有耐心，慢慢找尋認真做茶，等待破繭而出的小廠之普洱茶。又借曙韻

老師之話結尾——武夷耆老姚月明所云：「淡非薄，濃非厚」，吾等慢慢領悟。

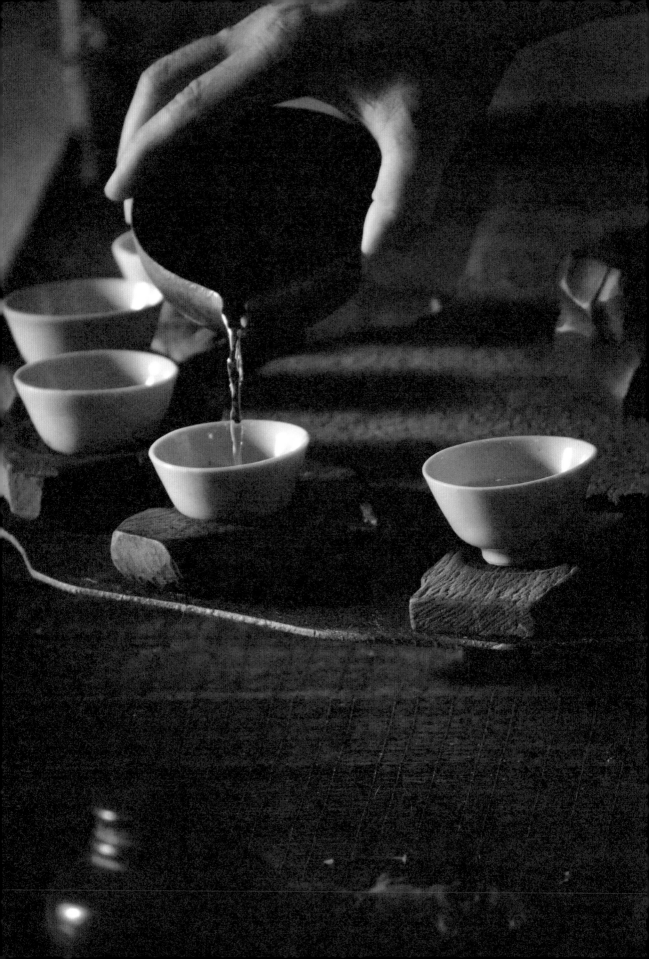

初識茶的旅途

陳玉琳

在我初初識茶的旅途中，美是誘因。十數年來探路徑般亂步在巴黎、東京和台北的對味場合裡，對於物質的辯明或是有神，深愛其精到準確且之非如此不可；進入人澹如菊茶書院之前的那些年間，擦身淺觸的幾回記憶中，直搗核心的感動是依舊迴盪全身，我為書院所釋出的高度品味深深信仰，也就是這樣的一股心流讓我盤旋魚入，將自己全然地交付。在當時，我還懵懂得台灣茶精神，遑論所一步步迎向的有形與無形的智慧之瀚。

開始，我以最簡單的茶道具，以身體直接感受茶湯的訊息。掏空思緒，讓身體向對茶體端坐，啟動面部微笑表情肌肉，心也正量。在餘暇或零碎的時間空檔，開始習慣

為自己講究地砌壺茶，透過一連貫的動作慢慢形成一曲旋律，流暢地反覆就像土耳其蘇菲旋轉，由身體來順從與回應席間一切內涵，心流以外沒有其他；這是我置身於難以言喻的初茶時間，舒服得有一點點興奮、一點點感動。

進入茶的世界直至今天，還是想要繼續待在茶裡，細細感受自己的身體，也更安住在內。；透過茶席，乘著時間旅行古今自由來去，彷彿一座美妙的時間裝置；因為習茶，進入物質的微觀世界並開展了千萬種可能的層次變化。

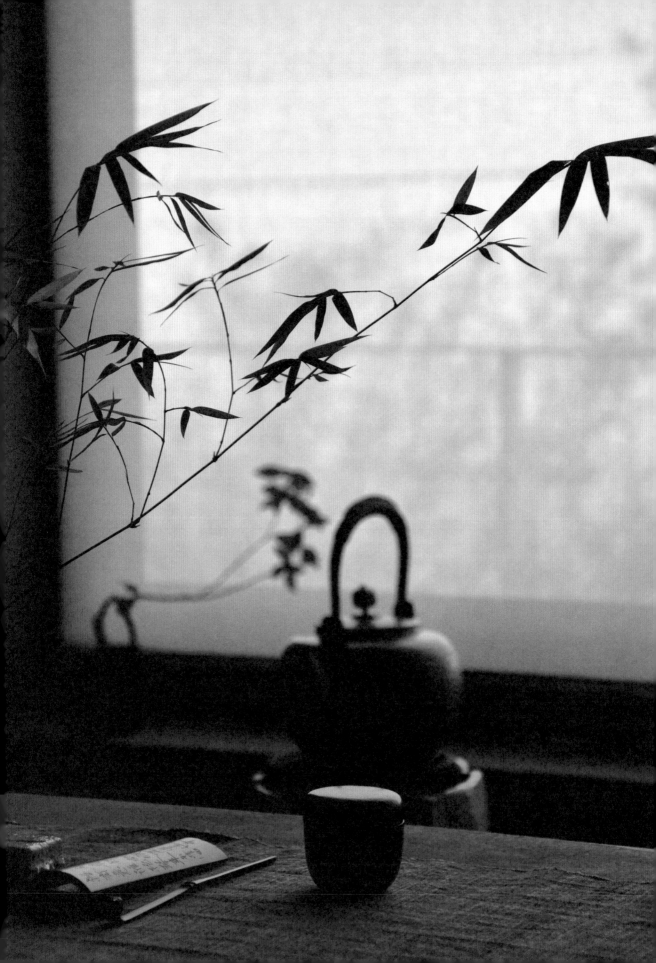

潔淨的山茶

古武南

早期台灣客家人居住的地區，有許多舊地名一直被我們沿用到至今（二寮、大湖、樹崎棟、水祭歷、小份林、大坪、南坑等等）這些邊陲之地，不利於大面積的經濟開法、只能耕種次要的農作、種茶儼然成為客家聚落丘林地帶最佳的選項、新竹縣的北埔鄉素有（人文茶庄）的封號、昔日出口外銷的福爾摩沙烏龍茶、高級烏龍茶曾經揚名國際，一九三○年間庄內茶園高達一千四百多甲，種茶戶共有四百九十多家，年產量四十五萬斤。茶的事業在北埔今非昔比，種茶兼製茶者剩不到二十家，北埔夏茶（膨風茶）年產量剩不到四百五十台斤。

同學問我：北埔膨風茶的未來在哪裡？我回答：膨風茶沒有未來，只有當下。

剛到茶書院學茶，老師給我一門功課（把自己家鄉的膨風茶研究清楚），這門功課到二○一一年正式進入第八年。

七年前帶著茶販子的樣貌，頭一回走進姜禮杞接手父親經營的仁富茶行，迎面而來聽到的第一句話：你們這些茶攪和的，買茶不用來我這裡，去峨眉比較快，峨眉茶又多，又便宜。我狡猾的回應：我是來作訪談的，姜禮杞回我：訪問我不準確，我一年作沒三斤茶，有什麼好問的。這還是頭一回體會到，拿錢跟人家買茶人家不賣你，拿熱情邀請人家作訪談人家不賞臉。歷經半年周旋終於有機會與禮杞師一同上茶山欣賞姜氏茶園，得知禮杞師的茶園有二處，老茶園在下大湖樟樹崎的相思樹林，老茶園是禮杞師曾祖父姜阿妹繼承給祖父姜石送，再繼承給父親姜添振，目前經由父親遺贈給禮

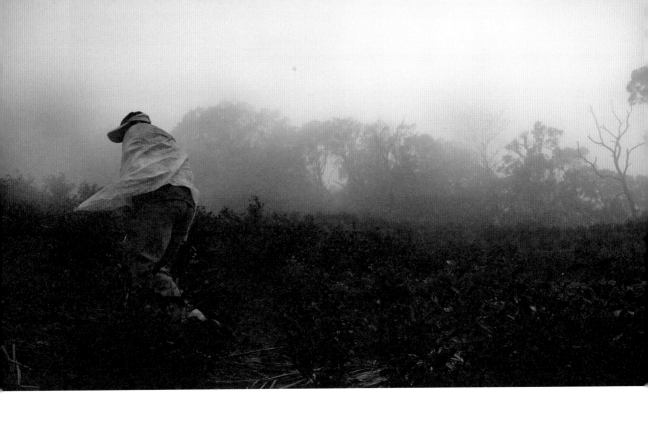

杞師面積大約三分多，姜父生前除了耕作此茶園之外，種植數甲柑橘果園，長年獨自照顧果園，過度接觸化學肥藥終究健康難保。

二〇〇二年禮杞師將家父繼承下來的柑園果樹，全數砍除更新，改種台灣原生種的肖楠樹，並發願往後所種植的作物，不再使用化學肥藥，希望能夠給予長久受毒物侵蝕汙染的生態土地，有靜養修復的機能，

二〇〇三年初禮杞師又將新園仔的柿子果園，改種青心大冇茶樹，二〇〇七年種植四年的新園仔夏茶首採，三分地總收成二斤半，二〇〇八年種植第五年的新茶樹，因該算是成茶了，結果今年夏茶只收成五台斤。

假日與新園仔同期間種茶樹的茶友，一同上山賞茶樹，茶友看了我們的茶樹後。以指導者的語氣教導我們：我們不是同時節種的茶嗎？我的茶樹已經茂密成行了，什麼你的茶樹還停

留在盆栽的階段，茶友同時向我們炫耀今年他的夏茶收成已經有二十五斤的成果，下山前茶友不斷提醒我們：耕種不要太執著，不管任何作物只要水給的多，肥下的重，藥用的勤保證植物長得又快又好。禮杞師終於聽不下去回嗆茶友：你這個沒常識的人，種茶只為求數量不要求品質，即使告訴你，我種茶作茶強調的是成品的潔淨度，你也未必聽得懂。

當所有的茶農，還在為參加茶葉比賽的結果議論紛紛時，我們早已落實，種茶或製茶均以「潔淨」為指標。

上門買茶的友人問我們：你們的茶是有機栽種的呢？還是生態管理的？這兩句主流的廣告語詞聽多了，感覺很油很不環保，非常俗氣並且過度商業化。索性回答：二者都不是，我們的茶園是天然耕作的，茶山除了採茶，除草之外盡量不上茶山，目的是要讓茶園能夠維持原有的自然生息。茶友追問：這樣的天然耕作會有產量嗎？禮杞師回答：天然耕作是一種對環境理想的選擇，跟產量沒有關係，選擇天然耕作前對茶園必須先要有無所求的概念，才有可能天然耕作下來，例如二○○六年三分多的老茶園，被盲椿象害蟲啃食後，我們請十個採茶人上山採夏茶，還不到中午就採完，當年夏茶收成只有二斤半。當然也有好收成的時候，二○一一年老茶園加上新園仔總共六分多地，採收三次總共收成十九斤，細茶十二斤 加比賽得（頭五）獎，一斤售價六萬元，茶還沒有領回就被訂光，粗茶七斤每斤三萬二千元，比賽前夕早已賣完。

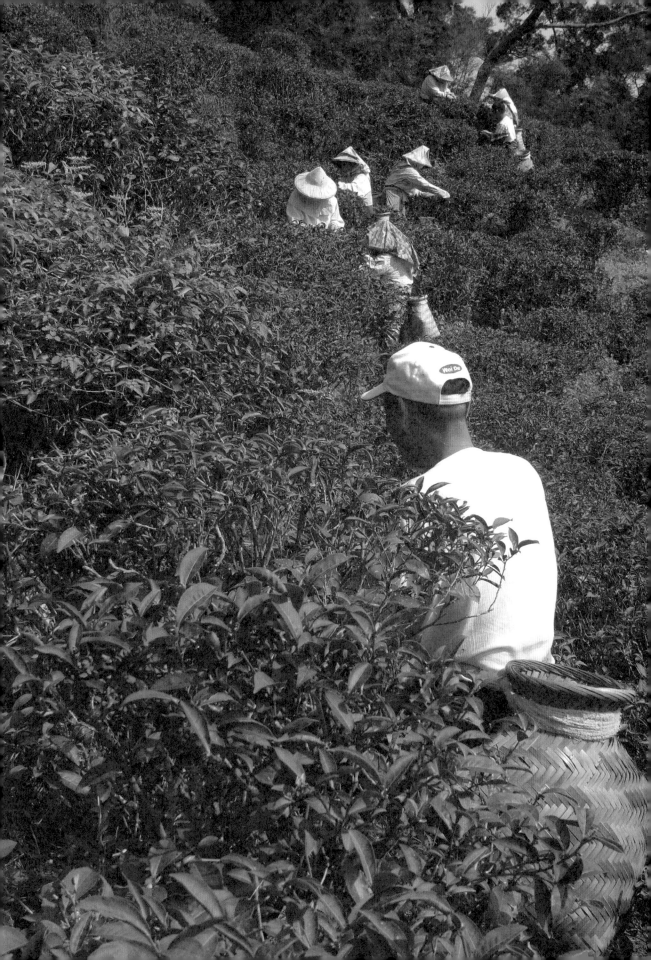

茶友見我們今年大收成，特別找我們喝茶請益，他說今年夏茶生長太好，收成

四十二斤三十斤粗茶每斤賣三千六百元，十二斤細茶一斤也只能賣到六千元，茶友向

我們抱怨二天作四十二斤成茶，差一點被茶操死。茶友種茶作茶採用的是經濟耕作

法，跟我們的天然耕作法大不相同，所以茶的收成多我們一倍以上，經濟的收入不及

我們三分之一。雖然今年茶的收成是特例，確有值得茶友參考的價值。

遵循天然耕作已經有九年時間的禮杞師認為，既然是天然耕作，利弊得失之間大自

206

然自有彌補的定律，無須為當季的產量多寡起煩惱。

記錄茶家禮杞師已經六年了，除了影像文字紀錄，收藏禮杞師的好茶之外，可以喝到許多不同季節特殊的太極（生態極致潔淨之茶），生活在北埔茶庄真的很幸福，然而面對這片熟悉的土地與人文，我並沒有用太多的情感在裡面，赫然發現習茶數年下來，對茶的虧欠感油然而生。

如老師所說：種茶，製茶如果只是不噴農藥，不施肥料就算大功告成，就這樣看生態茶其實太膚淺了。

我自己認為：不管是有機栽種，生態管理亦或是潔淨天然，只要使用過這塊土地的人，都必須要俱備一份，對大地奉獻回饋的心靈。

生活誌
茶21席

編著◆古武南

攝影◆廖素金

照片提供◆古武南

發行人◆王春申

編輯指導◆林明昌

營業部兼任
編輯部經理◆高珊

責任編輯◆徐平

美術設計◆吳郁婷

出版發行：臺灣商務印書館股份有限公司

23150 新北市新店區復興路四十三號八樓

電　　話：(02)8667-3712　　傳　真：(02)8667-3709

讀者專線：0800056196

郵　　撥：0000165-1　　　　E-mail：ecptw@cptw.com.tw

網　　址：www.cptw.com.tw

臉　　書：facebook.com.tw/ecptw

部 落 格：blog.yam.com/ecptw

局版北市業字第993號

初版一刷：2012 年 10月

初版五刷：2016 年 2月

定　　價：新台幣 420 元

茶21席 ／ 古武南 編著. -- 初版. -- 臺北市：
　臺灣商務，2012.10
　　面　；　公分. --（生活誌）
　中英對照
　ISBN 978-957-05-2740-7（平裝）

　1. 茶藝 2. 文集

974.07　　　　　　　　　　　　　　　　101015632